中文硬笔书法

少儿启蒙教程

行书

编著　周　英

陈新元

周英艺术简历

周英，名冰人，字卓实，著名书法家。1962年1月25日，生于黑龙江省哈尔滨市，自幼受父指教，学习中国书法，与翰墨结下艺缘，现任黑龙江省硬笔书法协会理事、常务理事、外联部主任，考级定段管理中心副主任。八十年代初，向国内著名书法家、李成山、王重久、王田老师学习深造，在国内书法大赛中，取得优异成绩，在中国东北三省书法大赛中获一等奖之殊荣，得到全国书画同仁的高度赏识。

2005年初，拜黑龙江省硬笔书法协会赵宝森主席为师，学习中国书法各大体系，笔行墨化，意远法真，多年来不断广泛深研王羲之、王献之、钟绍享、柳公权、欧阳询、黄庭坚、文征明等诸家书体。因而具有深厚坚实广博的基础，主攻楷书，兼修行草，不断地推出诸如：唐诗、宋词、元曲和当代毛泽东诗句的书法，其章法独特，很多作品被书道友人和业内人士收藏，为当今具有实力派的女书法家 。

陈新元艺术简历

陈新元，1993年1月19日，生于黑龙江省哈尔滨市，四岁起随身为书法家的母亲系统的学习了中国书法，自幼多次参加各类书法大赛，并取得优异成绩。现任黑龙江省硬笔书法协会理事。获得黑龙江省硬笔书法家七段之殊荣。

2011年在新加坡留学期间博取众长，更加深入的研究了中国古代及现代各个阶段书法家的精髓，得到中外书法界同人的赞赏。经过多年的潜心研究具有坚实的书写功底，主攻行草，兼修楷书，被称为90后的书法奇人。

目　录

概述 ... 7

硬笔书法的基本技法 ... 8
 书写姿势 ... 8
 执笔方法 ... 9
 运笔方法 ... 10
 练字方法 ... 11
行书的体式和硬笔行书的特点 12

一．　硬笔行书的特点 ... 15
 改变笔画形态方式 ... 15
 改变笔顺方式 ... 19
 用笔技巧 ... 21

二．　硬笔行书笔画写法与应用 26
 1.　点的写法与应用 ... 26
 2.　横画的写法与应用 ... 27
 3.　竖画的写法与应用 ... 29

4. 撇画的写法与应用 .. 30
 5. 钩画的写法与应用 .. 32
 6. 挑画的写法与应用 .. 34
 7. 折画的写法与应用 .. 35
 8. 点画的写法与应用 .. 36

三. 硬笔行书常用部首写法与应用 37

四. 硬笔行书结构方法 .. 74
 重心平稳 .. 74
 笔画呼应 .. 75
 比例适当 .. 75
 1. 左右结构 .. 77
 2. 左中右结构 .. 78
 3. 上下结构 .. 79
 4. 上中下结构 .. 81
 5. 形态变化 .. 82

五. 硬笔行书章法练习 .. 86
 1、硬笔行书的横式书写 .. 86
 2、硬笔行书的竖式书写 .. 88

六. 硬笔行书的布局方法 .. 90
 1、错落有致 .. 90
 2、左右挥洒 .. 90
 3、上下贯通 .. 90
 4、和谐统一 .. 91
 5、讲究变化，防止雷同 .. 91
 6、虚实相间 .. 92

七. 款识、盖章简介 .. 93
 款识(zhì) .. 93
 落款的几种方法 .. 93

常用字例： .. 96
后记（编者寄语） .. 157

概述

 硬笔书法是一门新兴的艺术，他不仅作为一门艺术而存在，而且有很强的实用价值。随着科学文化事业的飞速发展，在很多的领域里已经不适应毛笔书法了，取而代之的则是硬笔书法。毛笔质软而柔，能表达出丰富的艺术语言。然而，不管怎样，他只是软笔的线条：点、面、线。硬笔则不同，它质地硬，写出的线条刚劲挺秀，骨感突出，清新明快，均匀简洁，易于掌握，便于分析。而这些又都是毛笔书法所难以匹比的。因此，硬笔书法以其强烈的个性形成独特的艺术风格。也正是由于硬笔书法的应用范围广，实用价值高，所以，写好硬笔字也就成为人们普遍关心的问题。

 钢笔的各种笔尖由于制作材料的不同，又分为金尖、铱金尖和钢尖三种。知道了钢笔的基本构造之后，可以根据自己的习惯和爱好，选择适合于自己书写的钢笔。

 钢笔书法可以概括为：以钢笔为书写工具，以汉字为表现对象的"线条书写"和"造型艺术"。其中"线条书写"，指用钢笔表现汉字的各种笔画的方法；所谓"造型"，即汉字的结构和章法，也就是字体的笔画安排。

 希望我们在各方面完善自己，尤其是文字的书写水平。练就一手漂亮的钢笔字，使他像美丽的衣服一样，给你带来迷人的光彩。

硬笔书法的基本技法

书写姿势

　　写字姿势非常重要，正确的写字姿势，不仅能保证书写自如，充分发挥书写技能，提高书写水平，而且还能促进青少年身体的正常发育，预防近视，脊柱弯曲等疾病的发生，有益健康，这也是书写最基本的要求。

　　正确的写字姿势是：头正、身直、臂开、足安。
　　头正——头面要端正，微微向前倾，可以俯视桌上的字帖。
　　身直——身坐端正，双肩横平，腰背自然挺起，略向前倾。胸部不要靠牢桌子。
　　臂开——两臂自然向左右张开，小臂平放在桌面上，右手执笔，左手按纸，使笔杆略斜偏向右侧，笔尖要落在鼻梁正前方。
　　足安——两脚自然放在地上，与肩同宽，使力量集中在腰部。

执笔方法

钢笔的执笔方法是"三指法",就是用右手拇指、食指的指肚和中指的侧面分别从三个不同的方向捏住笔杆的下端,使之形成合力。无名指和小指自然弯曲,手腕轻贴桌面,以形成安稳的"支撑点".指要实,掌要虚,笔杆在书写时与纸面呈45度角。执笔要稳。但又要运用灵活,用指头执笔,用腕来运笔。

运笔方法

　　运笔的关键在于运腕。硬笔书法只要在起笔的时候稍微下按，收笔的时候稍微停顿就可以了。在书写中利用笔的轻、重、快、慢等等相结合，线条的提按是表现书法笔划的重要因素。在钢笔书写过程中，笔划粗细的变化是由于力度大小不同而形成的。只有通过对每个字的笔划的节奏感的把握，写出来的字才能有力度。

练字方法

学习硬笔书法最主要的途径就是摹写和临写。初学者可以先摹后临，有一定基础者可以直接临写。

摹就是描，可以蒙上薄纸在字帖上描。摹写的过程主要是让初学者通过比较准确的描划，熟悉字的结构形态和笔划变化，从而进一步向临写过度。摹写是速成的好办法。

临可以说是每个学写字的人都必须经过的历程。

练习一般可分为三个步骤。
格临——就是对着田字格临写。
框临——就是在逐渐熟练的基础之上，可去掉田字格，在方框里临写。
背临——也就是先熟悉范字，在默写，一气呵成。

行书的体式和硬笔行书的特点

用钢笔、圆珠笔等现代硬笔书写汉字,大家写得最多,感觉最方便的就是行书。行书比楷书灵活、顺畅,比草书好认、易学,没有严格的法度限制(楷书有楷法、草书有草法),没有固定的格式,具有相对的自由性。因此硬笔行书不仅是一种现代手写汉字的实用书体,同时,也是一种极富艺术表现力的书体。

众所周知,楷书是行书的基础,这是针对行书的基本笔画与楷书相同,结构基本保持了楷书框架而说的。它们之间的联系表现在:一方面,结构不做大的调整,不改变楷书字形基本框架,只是将楷书的笔画进行适当的连带、省略、改变。同时还受到楷法的限制,不能任意连、省、改。原则上可以小的地方改动,还能让人认得出来。另一方面,直接吸收和引进草字或草书技法改造楷字的部分结构,使之变得简单易写,但不能另创简化符号。

需要指出的是,硬笔行书固然是对楷书的快写,但不是一般人认为的那种"连笔字"或任意胡写的"草体字"。行书有它特有的书写技巧和规律,不论行楷还是行草,都有自己的特点。

用硬笔写行书与楷书有着明显的不同,主要有以下三个特点:

第一个特点：简化楷书笔法，省略次要笔画

行书之所以比楷书要快，原因之一就是在不影响汉字基本字形框架辨认的前提下，舍去楷书繁难费时的笔法和省略合并一些次要笔画，采取方便快捷、形象流动的笔法，组成新的笔法体系，形成了行书的笔法。所以，行书笔法实际上是简化了的楷书笔法。

第二个特点：增加笔画之间的连笔，强化联系

楷书笔画之间、偏旁与其他部分之间主要靠笔触的出入顺序、姿态的俯仰、向背来进行联系，不相连的笔画部分之间不容许出现连带之笔，必须一笔一画地完成，而且各自独立，相互呼应的关系含蓄，不明显。行书比楷书更重视和强调笔画、偏旁和各部分之间的明显的联系，来龙去脉一目了然，有迹可查，突出表现在连绵和萦带上。

连绵，是指在不影响字形的前提下，把上一笔的收笔和下一笔的起笔连在一起，一笔写成。这样省去了笔画之间的起笔、收笔动作，免除了提笔、顿笔，增加了联系和流动感。

萦带，是指字与字之间的连带关系，一般说，无论是竖行书写还是横行书写，萦带最多不要超过三个字。如竖行书写时垂直方向的末笔顺势与下边的第二个字的首笔相连，水平方向末笔可回笔带出牵丝，不一定非和第二字相连。横行书写时，垂直方向的末笔则没必要非和右边的第二字首笔相连了。

第三个特点：改变某些笔画形态和笔顺

　　改变笔画形态和笔顺的现象，在行书中很常见。但是不能说不变化笔画就不称其为行书，改变的方式多有约定俗成性，不能任意创造。有时一个字有不同的改变方式。

一． 硬笔行书的特点

行书是介于楷书与草书之间的一种书体。它既有楷书体势，也有草书的笔意。其笔画和结构含楷书成分较多的叫行楷，含草书成分较多的叫行草。行楷书和行草书既可能就个别字而言，也可以就一幅字含行楷或行草的多少而言。行书同时具有楷书的工整、规范、易认和草书的用笔流畅，书写便捷等优点，因而成为人们学习和工作中最实用的书体。

行书作为一种与其它书体有别的相对独立的书体，在笔画形态、用笔方法、部首写法及结构上都有其自身的一些特点。这些特点主要是由于行书较之楷书行笔速度加快表现出来的。

改变笔画形态方式

1) 变长为短，以短代长

以短画代替长画，缩短行笔距离，以节省时间，加快速度。汉字的点、横、竖、撇、捺等基本笔画，在楷书书写时，笔画形态表现基本完整，行书则把一些笔画变形，以短画代替长画。

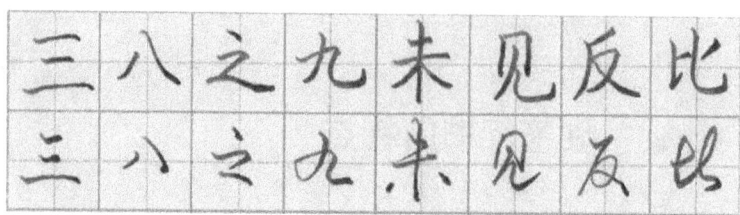

2) 改方为园，以弧代直

楷书中的横向、纵向笔画，多呈横平竖直布势，转折处棱角分明。行书中把直线和方折线笔画改为弧线运行（实际上画弧线比画直线、折线要快），即使笔画通达流畅，又提高了书写速度。

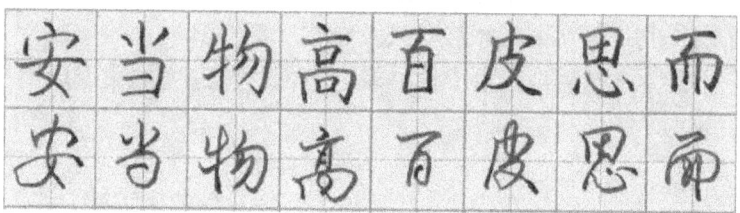

3) 改捺为长点

行书中的部分字的捺画改长点代替，使书写更加迅速。

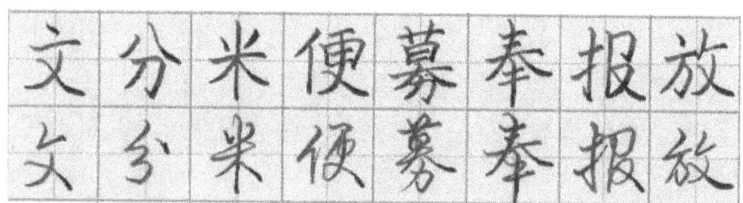

4) 以点代画

行书中的基本笔画"点"可以代替短横、短撇和捺画，使书写更加方便。

5) 省略起钩

书写楷书时，要求基本笔画的形态完整，而行书则不然，为了书写方便，有些字的起钩多被省略了。

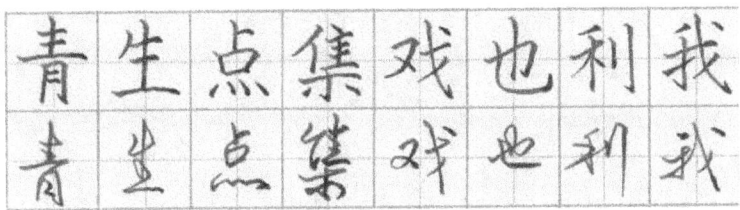

6) 连写笔画

楷书的笔画各自独立，起笔和收笔停顿分明，其笔画数严格遵循汉字规范，一个字有几个笔画就写几笔。写行书时，为了书写方便，往往将相邻的笔画连写。特别是部首更为明显，减少起、收笔的次数。

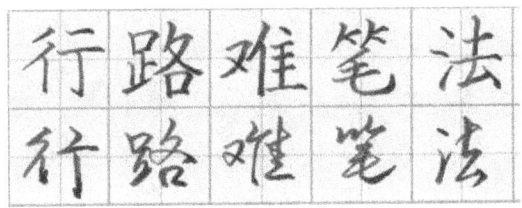

7) 附笔链接

楷书笔画之间的呼应关系是含蓄的、无形的，而行书笔画之间的呼应关系则多为外在的、有形的，这就是附笔链接，上一笔与下一笔之间往往出现牵丝。

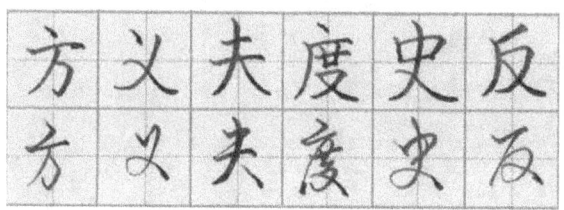

8) 引用草书

行书在排行书写时，为增强书写的流动笔意，调节行气，也可以把人们比较熟悉的草书字形直接串写在行书中。

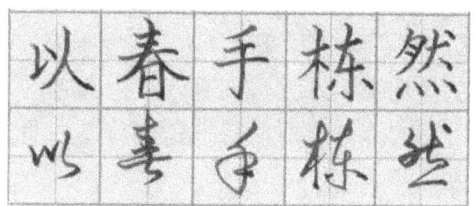

9) 简化字形

楷书中有一些字笔画众多、结构复杂、书写起来极不方便。行书遇到这种字往往可以用省略个别笔画或改变原楷书某一基本形态的方法，简化其结构字形，变化体势，使书写更加便捷。

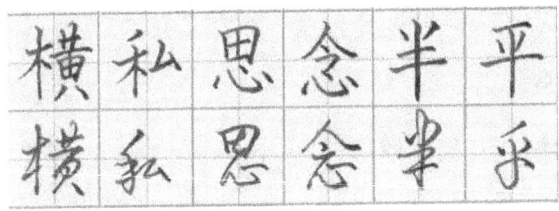

改变笔顺方式

硬笔行书的笔顺大部分依据楷书笔顺,只是某些笔画的顺序有所改变。这样做的目地,主要是为了方便不相接的笔画连接和减少笔画的书写次数。

1) 变"先横后竖"为"先竖后横"

行书的笔顺大部分遵循楷书笔顺规则,但为了连写方便,有些字就改变了常规的笔画顺序。

2) 变"先横后撇"为"先撇后横"

3)　略带斜势

行书在书写时，为行笔方便，可打破楷书端庄方正的束缚，略带斜势，自成新的体势，如横可以大幅度上斜，笔画的走向也可以略偏离原来楷书的轨道。这就是不同程度上改变了楷书的体势，使整幅字中的个体和群体都变得自由活泼，避免了楷书的呆板。

4)　大小相同

楷书排行书写时，字形太小不能悬殊太大，而行书的字形则可悬殊大一些。书写时可根据不同字形特点，小的写小一点，大的写大一些，随其自然，大小相同，使行气更加流畅自然。

5) 变"先撇后竖"为"先竖后撇"

6) 变"先中间后左右"为"先左右后中间"

用笔技巧

行书在书写过程中，为了增加书写速度，运用了很多用笔技巧

1) 按笔、提笔

按笔和提笔是书写硬笔字最基本的用笔方法。在笔画运行中，线条粗为按笔，线条细为提笔，折笔需按，园笔需提。在书写行书时，主要笔画为实笔，实笔即为按笔；牵丝为附笔，附笔为提笔

2) 切笔、游笔

切笔：是在横画起笔处做一个逆入动作，而后向右写横，类似教师批改作业打的对钩，只是逆入部分较短而已。切笔主要用于强化横画的势态和首尾呼应。其要领是：横画起笔做一下顿的动作，切笔入纸，而后转向右写横。

游笔：似行云流水，笔意流畅，用于勾画字的轮廓，增加线条的流动，从而增添了行书的美感。

3) 掠笔、附钩

掠笔：也称牵丝或游丝，是上一笔连接下一笔自然流露出的牵丝。书写时将笔轻提，一带而过。掠笔的作用是牵引笔画，加强笔画间外在的呼应关系。

附钩：看上去与钩画没有什么区别，但它本不是钩，而是在书写时随意带出的钩，顺笔画的姿态出钩，类似毛笔笔法的回锋。意在增加笔画的力感，强调首尾呼应。

4) **叠笔、涩笔：**

叠笔：即在原来的行笔路线上重叠进行。通过这种方法，可以使局部笔画变得丰润，需要注意的是重叠的距离不能太长。

涩笔：书写时故意放慢行笔速度，人为制造行笔阻力，目的在于强调线条质感，多用于竖钩、竖弯钩的笔画。

5) **翻笔、折笔：**

翻笔：一般向上取逆势，如"古、左"等字的启上横，都是用翻笔写成。

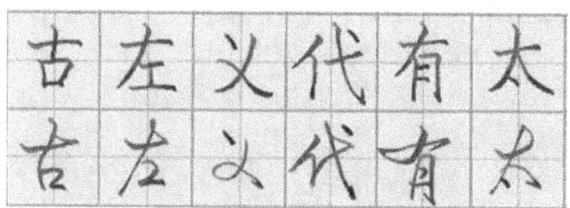

折笔：折笔一般向下或向右取顺势，如"山、口"等字的折笔。不论翻笔还是折笔，都要求行者笔慢而有力。

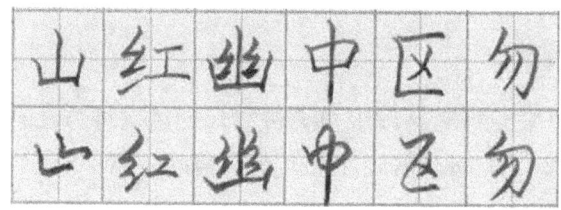

6) **抢笔、拖笔**

抢笔：是由轻到重，虚抢入笔，笔画前半部行笔急速，末端行笔放慢。抢笔多用于短横、短撇和正捺改反捺书写。

拖笔：书写时由重到轻，平拖收笔，多用于捺画的变换写法，调节情趣，但不可多用，多用则俗。

二． 硬笔行书笔画写法与应用

1. 点的写法与应用

由于点画多与其他笔画衔接，或启下，或启右，出尖处都与下一笔呼应紧密，有时相连为一笔。点的写法，有以下几种。

1) 启下点

下笔轻，向右下行笔由轻到重，收笔时向左下出尖与下一笔画呼应。

2) 启右点

下笔轻，向右下行笔由轻到重，收笔时向右上出尖，与右侧的笔画呼应。

3) 竖点

竖点是右点的变化写法。下笔较重，向下行笔，由重到轻，收笔时向左下出尖，与下一笔呼应。出尖处一般与下面的横衔接。

2. 横画的写法与应用

横画在字的结构中起承上启下的作用，书写时或上仰或下俯，多有变化，有的还带有牵丝附笔。

1) 短横

行书的短横，有的以点代替，向左下出尖收笔，与下笔呼应;有的短横在字底出现时，改为平提，以衔接右边的字。

2) 启下横

横画与下面的笔画衔接，收笔时向左下引带出尖，出现附钩或牵丝。

3) 启上横

横画与上面的笔画衔接，收笔时向左上翻笔出尖，出现附挑。

4) 横画

因为行书速度较快，横画收笔略作停顿即上挑或左挑出锋，与下一笔画起笔相接，最好是笔断意联。

3. 竖画的写法与应用

行书的竖画也有悬针、垂露之分。左侧的竖画，收笔时向右上出锋，出现附挑，与下一笔衔接呼应；右侧的竖画，有时收笔笔锋向左下引带拖出，有的写成垂露竖，刚劲有力。

1) 短竖

短竖有的以点代替，有的仍作短竖，收笔时出尖与下一笔呼应。

2) 垂露竖

左侧竖：由于行笔增快，略带弧度，收笔向右上出锋，出现附挑，与右侧笔画呼应。

中竖：垂直，行笔至末端即停即收，要挺拔有力。

右侧竖： 行笔至末端或向左下平拖出尖，或即停即收。

3) 悬针竖

写法与楷书相同，只是行笔稍快一些，直而锋利。

4. 撇画的写法与应用

行书的撇画可以出锋，也可以不出锋。出锋撇，快速锋利；不出锋撇，笔意含蓄凝重。有的撇画末端，笔尖向左上出现附钩，与下一笔呼应，俏丽多姿。

1) 出尖撇

下笔较重，行笔流畅，收笔出锋，形态似楷书，但书写速度较楷书要快一些。一种是附钩，回笔上挑；一种是连带撇，即上连横画如"久"字，下连捺画如"人"字。

2) 挑脚撇

行笔至末端笔尖向左上引带出尖,出现附钩或成圆环形,自然跳跃,与下一笔画呼应。

3) 回锋撇

行笔至末端向右上回锋,出现附挑(有的以挑代替一个笔画,如"女"、"木"字旁的最后一点被挑代替),并与右部笔画呼应。

4) 出尖捺

下笔较轻,行笔较快,行笔至捺脚处略用力,向右平拖出尖收笔,形态近似楷书。

5) 回锋捺

行笔至捺脚末端,提笔即收或向上引带出现附钩,与下一笔画或下一个字呼应,回锋捺在实际书写中使用不多。

6) 反捺

行笔稍向右下倾斜,笔画中间部分略向上弧,收笔时或即停即收或回锋略带附钩,有的反捺写短一些就成了点。

5. 钩画的写法与应用

行书的钩比楷书的钩要随意得多,有的被省略,有的顺势拖出,行笔流畅有力。

1) 竖钩

行书竖钩多不作向左上钩出，而取平推出锋或顺下写成垂露竖，如果钩的下一笔是点，这时可出钩，顺势写点。

2) 横钩

横钩的钩处省去顿笔，而取园转之势向左与下一笔画呼应。

3) 竖弯钩

在行笔中有三种写法；一种形态近似楷书，但比楷书随意并快一些；另一种收笔不向上出钩，而是向下回锋，出现明显的附钩；还有一种是承接撇画笔势，下笔向右下运行，然后向上一挑出钩收笔。

4) 斜钩

有的出钩,有的不出钩,直而有力。

6. 挑画的写法与应用

书的挑画有虚实之分。虚笔多附在点、撇、竖、绞丝旁等笔画和偏旁上;实笔是自身作为一个笔画,如提手旁、土字旁的第三笔等。

1) 短挑

多为虚笔,有的作为笔画,有的作为附笔,收笔向上快速出锋。

2) 长挑

多作实笔，比短挑长，笔画也要粗一些。

7. 折画的写法与应用

行书的折画，由于行笔增快，多不作明显的顿笔，往往稍停顿后园转而过，但仍需有折意。

1) 横折、横折钩

不顿不折，行笔流畅。

2) 竖折、撇折

笔画形态似楷书，但行笔较快，折处稍用力即可。

8. 点画的写法与应用

点画有三种写法

第一种是独立的点画相连。
第二种是省略不写。
第三种是把点变成横画。

三． 硬笔行书常用部首写法与应用

行书的部首来自楷书的部首，但笔数减少了，书写简便了。学习行书的结构须从笔画和部首起步。为了便于练习和掌握，我们仍然根据部首在字的结构中的位置，分左旁、右旁、字头、字底和字框五类介绍行书常用部首的写法。

我们根据《现代汉语词典》部首检字表所列部首，选择部分常用的，以行楷书法为主，适当介绍一些行草写法，供同学们参考。

1) 单人旁

楷书两笔，行书仍用两笔。下笔写短撇，出尖或带出附挑随后另起笔写竖，由轻到重，收笔时可带出附挑。行草写法可直接写成竖钩。

2) 双人旁

楷书三笔，行书只用两笔。下笔写短撇不出尖，回锋折笔写稍长点的撇，再回锋折向下或另起笔写竖画，两撇角度不一定平行，第二撇与竖相连。

3) 三点水

有两种写法：一种是三点各自独立，但笔势呼应；另一种是用两笔写成，第一笔写点，第二笔写竖提。

4) 竖心旁

楷书三笔，行书只用两笔。第一笔写短竖折，第二笔写竖，收笔时可向右上带出附钩。另一种写法：先写左右点，再写竖，行草写法为先写竖后写竖提。

5) 提手旁

楷书三笔，行书可用一笔或两笔。下笔写短横，翻笔向上写竖钩，横的末笔和竖钩起笔之间不宜再连，以免有绕圈太多之嫌，接钩尖写短提，但要注意，笔画与笔画的连接要自然，附笔线条要细、虚。

6) 女字旁

楷书三笔，行书可用两笔或三笔。第一笔撇点；第二笔短撇，接笔尖按笔写挑，与右部笔画呼应，"好"等字的偏旁为三笔；"妹"等字的偏旁为两笔。撇折的末笔不能写成捺，应写成长点，横写成挑或者把撇折直接写成斜长点。

7) 绞丝旁

楷书三笔，行书只用一笔。下笔写短撇，然后回锋连写两个横撇，最后顺势向右上挑出。绞丝旁上面的笔画要长，中间的笔画要短，下面的笔画稍长，做到笔画长短有别，把分开的上下两部分连续书写，转折时，写出轻重不同的停顿，收笔时上挑，整个偏旁一笔写成。

8) 木字旁

楷书四笔,行书用三笔。下笔写短横接着翻笔向上,顺势写竖画,再另起笔写撇提,提代替了点,使书写更加方便。

9) 禾木旁

楷书五笔,行书用四笔或两笔。下笔先写短撇,顺势按笔写横,再翻笔向上写竖画,然后另起笔写撇提,也省去了"点",也可先写撇,顺势写竖,再另起笔写横、撇、提,两笔写成。行楷写法同木部,行草写法可改变笔顺,撇与竖相连后再写其它笔画。

10) 反犬旁

楷书三笔,行书用两笔。下笔写短撇,收笔引带出钩,顺势写竖,竖的上端略带弧弯,然后另起笔写撇提,提要细为附笔;最后一笔撇画写成撇提是为连右半部字体。

11) 食字旁

楷书三笔，行书用两笔。下笔写短撇，不出尖回锋写横钩，然后另起笔写竖提，提的方向往右上，角度要小一些。行草写法：先写撇，然后写"了"字，接写竖提，作为字底时加上一点。

12) 弓字旁

楷书三笔，行书只用一笔。下笔写横折，折向左下，再顺势写横折折弯钩。注意横要短，偏旁为窄长字形。有时下面的钩省去，可直接写成"了"字形。

13) 子字旁

楷书三笔，行书用一笔或两笔。下笔写横钩，笔不离纸接着写弯钩，然后可接着钩写提，也可另起笔写提。

14) 双耳刀

行书用两笔。下笔写横撇弯钩，接钩尖向下写竖，收笔向右上带出附挑，有时出现较细的牵丝，与右边的笔画呼应。

15) 马字旁

楷书三笔，行书可用两笔。下笔写横折，收笔时钩出，接钩尖写竖折折钩，然后另起笔写提。第二笔的竖折折钩写窄一些，最后一笔有意向左伸延。

16) 方字旁

楷书四笔，行书用三笔。下笔先写上面的右点，笔不离纸写短横，在短横的下方写弯钩，最后在横的中部起笔写短撇，撇要伸展，顺势带出附钩。上部写法同亠部，然后先写弧弯钩再写撇画。

17) 火字旁

楷书四笔，行书只用三笔。下笔写短竖折，收笔向左上挑出，顺势写竖撇，最后写右点。也可将竖撇和点改写成竖折撇提，一笔写成。或者先写左右两点，撇画应长于收笔的点画。行草写法：先写两点，后写竖折撇提。

18) 车字旁

楷书四笔，行书可用两笔。下笔写短横翻笔向左上，顺势写撇折，再翻笔向左上，顺势向下写竖钩，接钩尖写提，向右上方挑出。注意三处的附笔要细。行楷写法是写完所有横画后最后写竖画。行草写法笔顺有些改变，即写完竖画后上挑完成横画。注意少带牵丝，不要绕圈太多。

19) 牛字旁

楷书四笔，行书用一笔或两笔。下笔写撇折，翻笔向左上，顺势写竖钩，接钩尖写提，向右上挑出，与右边的部分呼应。作左偏旁时最后一横改成挑；作字底部时，可改变笔顺，将竖写成钩上挑与横相连写出。

20) 月字旁

楷书四笔，行书用三笔。下笔先写左竖撇，收笔时可出锋或向左上出附钩，然后写横折钩，最后另起笔连写中间两横，连写为点挑。行草写法为类似"了"的字形，钩画上挑为一个小弧圈。

21) 示字旁

楷书四笔，行书用两笔或三笔。下笔写点，顺势向左下写横撇，横短、撇长，然后另起笔写竖和点。也可以按点、横折、撇挑的顺序写。点画靠右，竖画在横折撇的上半截落笔，稍长于撇画或者省略笔画，改变笔顺即写完点后，改横撇为横折，在折笔处写撇，顿笔后向右上方挑出。

22) 衣字旁

行书的"礻"与"衤"写法相同，但为便于区别，书写时最后一笔"撇提"的"撇"起笔处可稍穿过"横折"的"竖"右边一点，这样看起来像两个点。另一种写法近似楷书，只是右边的点相连，笔上挑与右部结构单位相连。衤部与礻部写法基本相同，只是撇画起笔不同，应在竖画右部落笔，经过竖画后顿笔。

23) 矢字旁

楷书五笔，行书用三笔。下笔写竖折，收笔顺势向左带出附笔，接着写稍长一点的横，然后起笔写短撇，最后写右边的点。

24) 米字旁

楷书六笔，行书用三笔或四笔。下笔先写点、撇、横，笔画之间附笔连接，然后另起笔写长竖，最后写撇提。也可先写上面两点，接着顺势写竖，最后横撇提。行草写法为先写两点，再写竖，然后上挑将横、撇、点相连。

25) 耳字旁

楷书六笔，行书用四笔。下笔写上横，接着翻笔写左竖和右竖，再写中间的两个连点，接着折笔写下横为提。

26) 目字旁

行书与楷书的写法基本相同，只是用笔自然一些，中间两短横简写为连点。另外最后一笔的短横改写为"提"并向右上挑出。

27) 金字旁

楷书五笔，行书用三笔。下笔先写长撇，另起笔连写三个短横，最后写竖提。行草写法：上部人字头写成撇横，下部用王部写法。

28) 虫字旁

楷书六笔，行书三笔。下笔写短斜竖，再顺势写横折，接着回锋写下横，然后翻笔向上写竖提。为了便于书写，行书虫字旁的一点往往省掉。

29) 舟字旁

楷书六笔，行书用四笔。下笔写短撇，再顺势写竖撇，然后另起笔写横折钩，中间的两点用一笔短竖代替，最后写中

挑。作左偏旁时，中间的横不能写过右竖。两点可连成一竖书写。

30) 足字旁

楷书七笔，行书用三笔。先用两笔写完上面的"口"，之后有两种写法；

一是：在"口"下方写竖，折向右写短横，再翻笔向左写挑。

二是：在"口"下连写两个连撇后向右挑出。

31) 鱼字旁

楷书八笔，行书用四笔。下笔写短撇，回锋向右写横撇，另起笔写左竖，再提笔写横折，折向左下，带笔翻向上写横，最后另起笔写竖，收笔处向左滑去，再折向右写平提。第一撇与横折撇相连，参照田部写法，最后一横改为提。

32) 革字旁

楷书九笔，行书用五笔。下笔写短横；再写左竖；第三笔写右边的短竖撇，向左带笔，回锋向右写短横撇，接着翻笔向上起笔写竖钩、提。行书写法为先写横，再写点、撇，撇与中间的口部相连作一弧后写竖，挑笔写横。

33) 两点水

写法同楷书，只是两笔之间呼应更加明显，有时上面的点与下面的挑之间出现牵丝。

34) 又字旁

楷书两笔，行书写快时只要一笔。下笔写横撇，收笔时笔尖向上一挑，接着写长点。但大多数情况分开写。

35) 言字旁

写法同楷书，但有时书写较快时，上面的点与下面的横折提相连为一笔。

36) 土字旁

楷书三笔，行书可用两笔。下笔写上面的短横，再翻笔写短竖，然后顺势折笔向右上挑出，与右边的部分呼应。

37) 口字旁

楷书三笔，行书可用两笔。下笔先写左竖，再提笔写横折、横。要注意"口"在"右"字结构中形态和大小的变化。横折和横可快速写成Z字形，起笔可与竖分开。

38) 山字旁

写法同楷书，但是用笔更流畅一些。有时两笔写成，先写竖折，接着连写中间的短竖和右点。

39) 王字旁

楷书四笔，行书用一笔或两笔。下笔写上面的短横，回锋向下写竖，然后带笔从左向上写短横，再折向左下写提。也可以直接按照第一横、第二横、竖和挑的顺序书写。

40) 立字旁

楷书五笔，行书用两笔。下笔先写上面的一点，然后另起笔连写两个横撇，接撇尖写平提。行草写法是先写横画，然后第一点与第二点相连写成竖折撇，最后一横改为挑，作字头时须将横画写长。

41)　日字旁

下笔写左竖，再起笔写横折，然后另起笔连写中间一点和下面的横。不过左偏旁用时，楷书下面的短横在行书中总是写成斜挑，与右边的部分呼应。

42)　石字旁

楷书五笔。行书三笔。第一笔写短横，回锋顺势向左下写撇，收笔时带附钩；第二、三笔连写两个点代"口"。前两笔同厂部写法，下部与口部相同。

43)　力字旁

笔画同楷书，两笔写成，但书写起来要便捷一些。

44) 单耳刀

第一笔楷书的横折钩改写为横撇；第二笔翻笔向上起笔写竖。

45) 双耳刀

写法同楷书。第一笔写横撇弯钩；第二笔写垂露竖，竖画可写成竖提，行草写法可写成横折折撇点。

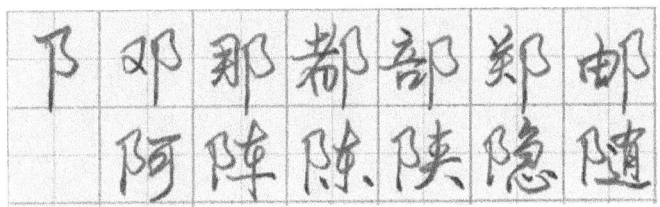

46) 立刀旁

较楷书省略起钩。第一笔短竖收笔向右上带出牵丝，接着写第二笔竖钩，省略起钩，使书写更便捷。短竖与长竖钩之间不必相连，钩也不宜太长，同时也可以省略其钩写成竖撇或作一圆弧。

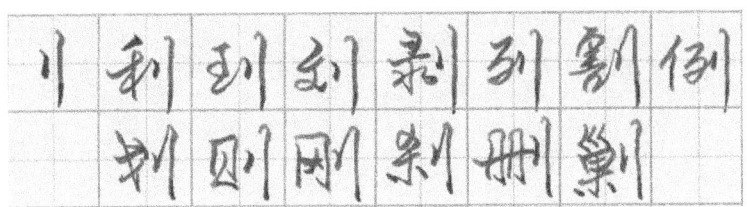

47) 三撇儿

楷书三笔，行书可连写成一笔或两笔。下笔先写上撇，收笔时回锋向右连写第二撇，再回锋向右写最后一撇。三笔连续书写，或写成一短撇和竖折撇。

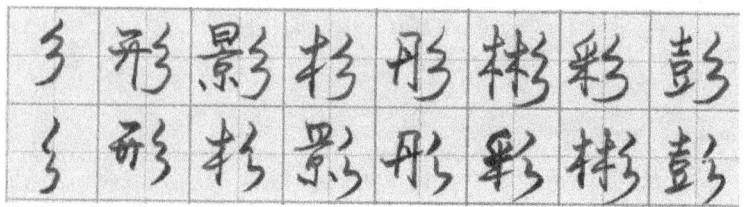

48) 寸字旁

楷书三笔，行书可用两笔。下笔写短横，收笔时翻笔向上另起笔写竖钩，接钩尖写点。

49) 反文旁

楷书四笔，行书用两笔或一笔。下笔写撇折撇，上撇短、下撇长再顺势连笔或另起笔写反捺。行草写法为一笔写完。

50) 斤字旁

楷书四笔，行书用两笔或三笔。第一笔先写短横，然后回锋顺势写竖，在竖中部起笔写第二笔横，再回锋顺势写竖，右边的竖比左边的竖要低一些；前三笔可连写，也可以改撇为点。撇与横、竖等画连写。

51) 欠字旁

楷书四笔，行书用三笔。下笔写短撇，再翻笔写横钩，接着顺势写下面的撇画，最后写长点，整个字形要写得稍窄一些，行草写法类似三撇连写。

52) 鸟字旁

楷书五笔，行书用四笔。第一笔写短撇，折向右写横折钩；第二笔写里面的点；第三笔写竖折折钩；最后写横。行草写法比较复杂，分两笔完成。

53) 页字旁

楷书六笔,行书用三笔。下笔写短横,收笔回锋向下写短竖,再回锋顺势写横折,在两竖中间起笔写短竖撇,最后写点。

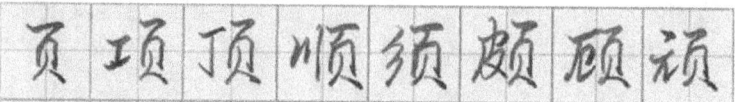

54) 佳字旁

楷书八笔,行书用四笔。第一笔写"亻";第二笔写短横,翻笔向左上写第三笔竖;第四笔连写两个横撇后再顺势写下面的短横。行草写法先作一小竖折,与圭相连。

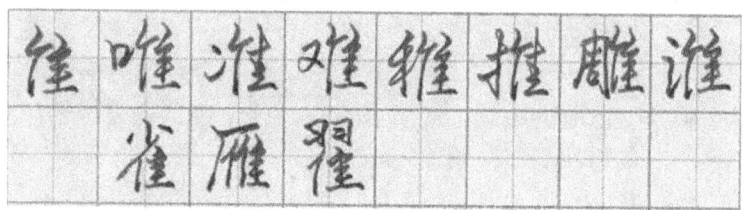

55) 秃宝盖

楷书两笔,行书用一笔。下笔先写左点,收笔时回锋顺势写横钩,仍保持楷书的字形。写时首笔点画略低,顿笔后提笔右上然后略顿按向左下带出折画。

56) 宝盖头

楷书三笔,行书用两笔。第一笔写上面的启下点,下面的秃宝盖仍是一笔写成。

57) 草字头

有两种写法:一种写法是先写横,然后写左边短竖,收笔向右上再顺势起笔写短撇,写法基本同楷书。另一种是草书写法,下笔写左右两点,两点要呼应,再顺着右点的撇势写短横。

58) 穴字头

上面的"宀"按着宝盖的写法,下面的两点要左右呼应。为美观和书写方便,有时将右边的点写成短竖折,带出附钩与下一笔呼应。

59) 竹字头

楷书六笔,行书用两笔。下笔写短撇,较用力,收笔回锋向右写点,笔提起向右上,顺势写竖弯,收笔时向左下带出牵丝,与下面的结构呼应。

60) 雨字头

楷书八笔，行书用五笔。第一笔写上面的短横；第二笔写"冖"；第三笔写中间的短竖；第四笔写左边的竖点，收笔向右带出牵丝，顺势写第五笔右边的点，收笔时向下带出牵丝，与下一笔呼应。

61) 八字头

写法基本同楷书，但笔画更加呼应，右边的捺改写为反捺。作字头使用时，有时点、撇连为一笔，并与下面笔画呼应。

62) 人字头

笔画同楷书。第一笔写斜撇，捺画一般改为反捺，以方便书写。撇捺末端不宜写齐，行草写法为竖折。

63) 大字头

第一笔写短横,收笔时翻笔向左上,顺势写斜撇,再另起笔写反捺。

64) 折文头

楷书三笔,行书一笔。下笔写短撇,向右上回锋接着写横撇,撇不出尖翻笔向右写反捺。撇捺尽量伸展,注意不要写在一条直线上。

65) 十字头

楷书两笔,行书可用一笔或两笔。下笔写短横,收笔向左上挑出,顺势写短竖。横画略长,竖画短粗有力,可落在中心偏右,增加稳定感。

66) 小字头

下笔先写短竖钩,提笔写左点,收笔向右挑出写右边的撇点,有时左右点相连为一笔。

67) 爪字头

楷书四笔，行书用两笔或三笔。先写上面的短撇，然后连写两个点和短撇。也可写完上面的撇后，先写左边的一点，然后将中间的点和右边的短撇连写。可以改变平撇的方向为自左至右即写成横撇，而后依次写完其它笔画。

68) 贝字底

楷书四笔，行书用三笔。下笔先写短竖，收笔回锋顺势写横折，在两竖中间下笔写竖撇，最后写点。撇画要均匀地从门部中撇出，宜短促挺直。

69) 手字底

楷书四笔，行书用三笔或两笔。下笔写短撇，然后连写两个横，最后写弯钩。两笔的写法是草书的写法：下笔写撇，连撇尖稍回锋顺势向下写弯钩，然后连写两个横。

70) 四点底

楷书四笔，行书可写成三点，也可用一横代替四点。用一横代替四点是草书写法。这四点注意，既要有联系，又要变化自然，最好不写成方向、大小一致，应把靠左右两侧的点写大些，方向相背，每点之间可相连，也可以省掉一点，第一、二点写成平挑，加重最后一点，四点位置应大于上部结构。

71) 心字底

楷书四笔，行书用三笔，即将中间和右边的两点连写。有时为了书写便捷，可用三点代替"心"字底。左点稍向下顿，卧钩与第二、三点相连，形体稍宽，托住上部。行草写法可写成有节奏的曲线。

72) 皿字底

写法同楷书，但行笔要流畅一些，下面的长横向下俯，可稍大一些，以超过上部结构单位为准。

73) 厂字旁

楷书两笔，行书只用一笔。下笔写短横，回锋顺势向左下写长撇，收笔可出尖，也可带出附钩。或者横画稍短，竖撇伸展，以长于内包的结构单位为准，有时可以由轻而重，收笔上挑，以利于内包结构单位的笔画衔接，横与撇可不相连。行草写法将厂部写成横撇。

74) 广字旁

楷书三笔，行书用两笔。先写上面的启下点，然后写横撇。

75) 尸字旁

楷书三笔，行书用两笔。下笔先写横折、横，然后写长撇，收笔可以出尖也可引出附钩。

76) 户字头

先写上面的启下点，下面的"尸"写法同上。

77) 病字旁

楷书五笔，行书用三笔。先写上面的启下点，再写横撇，在撇的中间位置稍左些写短竖挑。

78) 虎字头

写法基本同楷书，但是笔画较楷书要流畅一些，里面"七"的竖弯钩改写为竖弯，收笔向左下引带出牵丝，以便与下面的笔画呼应。竖撇尽量写长，上部稍紧凑，行草写法为先写一小横，再写"冖"部，中间写竖折。

79) 走之儿

与楷书相比，行书写法比较随意。可先写启下点，然后用短竖代替横撇弯，最后向左带笔写下面的反捺。

80) 走字旁

楷书七笔，行书只有三笔。第一笔先写短横，翻笔向左上写短竖；第二笔先写长一点横撇，再连写短一点横撇，接着写反捺。

81) 包字头

下笔写短撇,收笔回锋顺势写横折钩,一笔或两笔写成。

82) 三框儿

有两种写法:一种是一笔写成,下笔写短横,收笔回锋顺势向左下写竖折;另一种写法,先写横、竖,然后写框内的结构,最后顺势写下面的横。横画的收笔与折画起笔相连,转折略显弧弯。

83) 画字框

楷书两笔,行书用一笔。下笔写竖折,收笔时往左下引带出钩,代替了右边的短竖。也可按楷书两笔写成。

84) 门字框

先写左上角的启下点,再写左竖,最后写横折钩,折处要圆转一些。也可以先写竖、点、横折钩,竖不宜太长。行草写法可为一弧形钩画。

85) 方框儿

写法同楷书,注意折处要圆转,并保持楷书的字形,不能人为地将长方形写成正方形,也不能将正方形写成长方字形,做到字形自然。

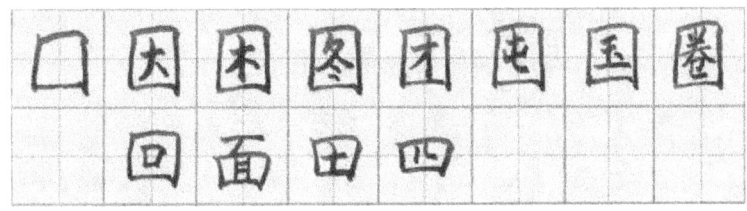

86) 矢字旁

楷书五笔,行书用三笔。下笔写竖折,收笔顺势向左带出附笔,接着写稍长一点的横,然后起笔写短撇,最后写右边的点。

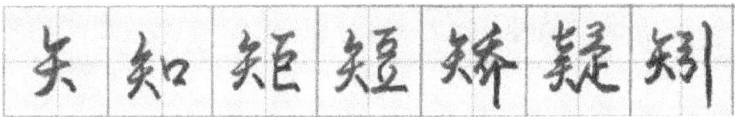

87) 乙部
书写时横画稍向右上倾斜，右半部伸展处理，钩画可不挑出。

88) 亠部
首笔点画略顿后带出钩，横画由左下向右上书写时使点画不居中而偏右，写出不对称感觉。行草写法可写成竖折。

89) 厶部（私字儿）
可省掉最后一点，改作折画。

90) 廴部（建字旁）
第一横折小，第二个横折长，尽量伸展，捺画以托住上部。草书写法可竖撇加反捺。

91) 斗字旁
两点可相连，竖应长于横，可写成纵势。

92) 文字头

上部写法同亠部。撇捺注意变化。

93) 歹字旁

写成一横加夕字；或写一个类似"了"的形状后加一点，分两笔写成。

94) 斜戈旁

横画向右上，斜向书写，与斜钩起笔可连也可不连；第三笔为撇画；最后完成点画。

95) 瓦字旁

先写横，再写竖挑，收笔向左上方带起连写横折弯钩。中间的点可以省略。

96) 见字旁

基本同贝部。竖弯钩的钩画也可以省略不写出，写成挑。

97) 气字头

第一笔撇可以与横连写；最后一笔横折弯钩的弧度不宜太大，以能包下内部结构单位为准。

98) 殳字旁

可以写成刀下连又字。

99) 示字底

二与小的组合。

100) 水字底

先写竖钩，然后在竖钩的左侧写竖提越过竖钩连带写竖折撇。

101) 龙字头

行草写法，改变笔顺，第一撇顿笔提笔向右上将第二撇改写成横。

102) 田字旁

行草写法将左竖与横折竖连作一弧,绕至中心部写一横,上挑顿笔写竖(写十字)或写成如字例形状。

103) 四字头

字形宽扁,呈斗形,上宽下窄。

104) 白字头、白字旁

先写一短撇,下面写法同日字。作偏旁时白字写窄;作字头或字底时白字稍扁。

105) 母字底

先写撇折,再写横折钩,顺着钩势将中间两点相连成一撇,最后写出长横。注意不要把中间的那一撇写出头,否则成了"毋"字了。行草写法是先由左上向右下写出一弧,再写一点,再由右上向左下作一弧后上挑,经过中间的一点再向右下划出。

106) 羊字旁

三横长短有所区别,最后一横应为挑,作为左偏旁时竖改为竖撇。行草写法是先写两点及横,与竖相连,上挑再写出其余两横。

107) 臣字旁

可以先写左竖,再上提作四个转折。

108) 衣字底

行草写法:有四画组成,即横、撇、竖提和点。

109) 羽字旁

重复的结构单位一定要写窄长。行草写法可省略第一个习字的一点后与右边的习字相连。

110) 系字底

可省略第二个撇折的点,直接连写竖钩。

111) 言字底

先写启下点,可连带写下面三横,第一横要长,然后再写下面的口。

112) 酉字旁

中间的竖撇和竖折若写成两竖的话,底下还要加写一横,否则就写错了。还可以保留字框省略中间的两竖、两横。

113) 辰部:

先写厂部,中间两横可相连。行草写法为保留厂部外框,两横写成"了"字形,后写竖挑,省略撇画,将捺改写成长点。

114) 豕字底

第一笔横与撇相连。中间的弧弯钩为主笔,尽量注意保持弧度,使起笔和收笔在一条垂直线上。

115) 采字旁

用米部写法。绝对不能写成采,因为这是两个字,字形虽相似,字音、字意完全不同。

116) 身字旁

作左偏旁时最后一横与撇的起笔相连，但不能超越右竖，撇画也不要写长，尤其不能超过钩。

117) 角字旁

中间一竖应该贯穿两横。行草写法为省略中间两横，保留外框。

118) 青字旁

月字的左竖不要写成竖撇。行草的写法：上部是主，下部为月的草写，上部的最末一横与月的第一横合并为一横。

119) 骨字旁

中间的"冖"部右边收缩。行草写法将上部改写为横折点相连，与中间的"冖"部相连，月部省略中间两横，右钩上挑。

120) 鬼字旁

作为偏旁时，竖弯钩要长，包住其它的结构单位。

121) 麻字头

广字旁的撇要长,包住下面结构单位。

122) 鹿字头

广字旁的撇要长,包住下面结构单位。

四. 硬笔行书结构方法

　　硬笔行书必须根据楷书的结构原则进行变化，同时借鉴一些草书写法，灵活掌握和使用，但是，不能随心所欲地自选"草法"，使人无法辨认。

　　行书作为楷书与草书之间的一种独立的字体，其结构的变化是无穷无尽的。但是，我们知道行书是楷书的流动，是楷书的快写，特别是行楷书，从字形上看基本接近楷书，只是由于简化了部首和加快了书写速度，笔画的运行轨道、部首的位置及结构比例较之楷书发生了一些变化，但还没有像草书那样"出格"。因此，从总体上看，行书的结构也应遵循楷书结构的重心平稳、笔画呼应、比例适当、形态变化、字形自然的原则。所不同的是，行书在遵循这些原则的前提下，书写时比较自然，比较随意一些，笔画与笔画之间、部首与部首之间的呼应关系更明显、更外露一些，以方便书写。

重心平稳

　　重心平稳是汉字结构中最基本的要求。重心是指一个物体重量的支撑点。

　　硬笔行书与楷书不同，要做到结构上的重心平衡，不能只求笔画平整和间隙匀称，而要在平稳的同时采用字形的变化和点画的不规则求得结构上的变化。硬笔行书受到硬笔这一工具的限制，线条细、字体较小，所以比较强调笔画和结构的匀称，因此安排结构时，既要考虑汉字楷书结构的基本

比例，又要做到形态自然、线条流畅，使写出来的字生动活泼，不失重心。

对于初学硬笔行书的朋友来讲，首先还是要把字的结构安排得自然稳当，不要强求变化。如果片面的追求字形的变化之美，故意把笔画写得歪歪斜斜，字的重心就不稳，当然也就谈不上美了，并且使人看了会产生不舒服的感觉。

总之，写硬笔行书要在平稳中求变化，又要在千变万化中保持平稳。

笔画呼应

笔画呼应是汉字结构中的又一个原则。硬笔行书中笔画的呼应关系比楷书笔画的呼应关系要密切得多。楷书虽然也强调笔画间的呼应，但这种呼应是内在的、无形的。而行书笔画之间的呼应是外在的、有形的，往往由牵丝或附加在笔画末端的钩挑来完成，有些相邻的笔画，楷书要写两笔或三笔，行书可笔不离纸连写成一笔。当然也有不少笔画之间的呼应关系是笔断意连的写法。

比例适当

比例适当是汉字合体结构的重要原则。硬笔行书与楷书比较，笔画和部首的写法发生了一些变化，但是字的组合方式和结构比例仍然遵循楷书的基本要求，特别是行楷书，其结构基本承袭楷书的结构。

不过，行书合体字的组合方式和结构比例与楷书相比还是有一定差别的。由于笔画和部首的简化，加之书写速度的增快，行书的结构比例在实际书写过程中较楷书要灵活一些，不像楷书对结构比例要求那样严格。

要注意笔画的准确度，处理笔画的走向要十分小心。

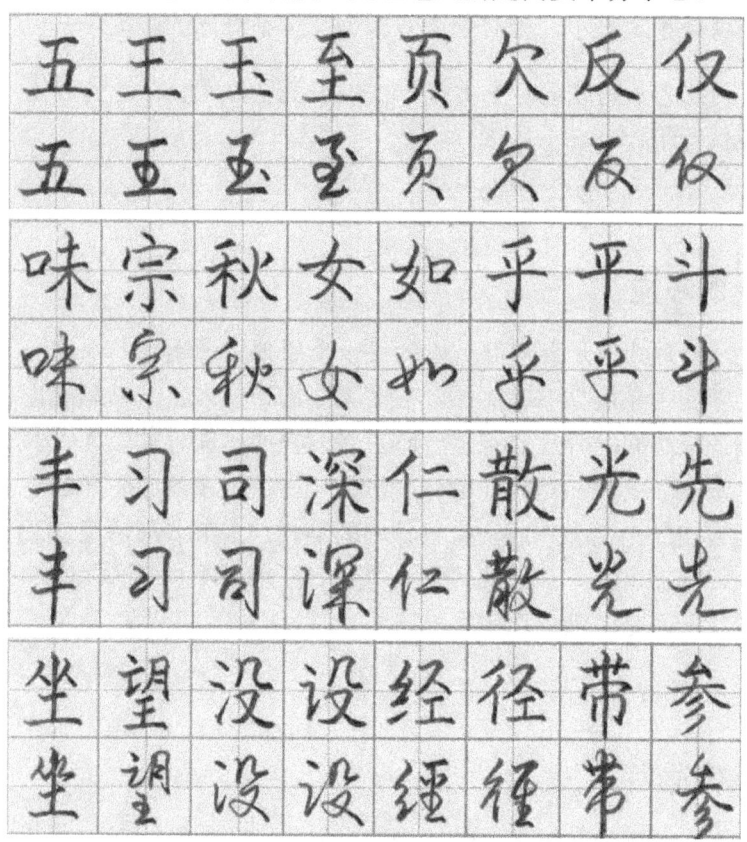

初学硬笔行书的人，在掌握行书的笔画和部首写法之后，要特别注重行书字体的结构组合和比例练习。下面按照汉字结构组合规律，叙述硬笔行书合体字结构写法。

1. 左右结构

左右结构是指字由左右两个部分横向排列组成，这些字由于各部的长短、宽窄不同，可分为左右基本相等、左窄右宽、左宽右窄、左短右长、左长右短、左紧右松等几种情况。

硬笔行书在书写这类结构的字时，字的左右宽度应遵循楷书的结构比例要求，也可灵活一些，但不能左右失调；字的高度可不受楷书左右等高的约束，特别是长捺、长撇、长竖，可写得伸展、流畅一些。

左右基本相等：是指字的左、右两部分被竖中线平分，各占二分之一的位置。

左窄右宽：是指字的左部约占三分之一，右部约占三分之二的位置。

左宽右窄：是指字的左部约占三分之二，右部约占三分之一的位置。

左短右长：是指字的左部短而小，右部长而宽。

左长右短：是指字的左部长，右部短，有的还比较宽。

左紧右松：是指左右部首相同的字，左部小一些，右部大一些。

2. 左中右结构

左中右结构是指字由左中右三个部分横向排列组成。这些字由于各部分的宽窄和长短不同，可分为左中右基本相等、左中窄右边宽、左右宽中间窄、左边窄中右宽等不同情况。

左中右基本相等

是指字的左、中、右三部分各占三分之一的宽度，但长、短有所不同。

左中窄右边宽

是指字的左、中两部较窄，约占二分之一的宽度，右部较宽，约占二分之一的宽度。

左右宽中间窄

是指字的左、右两部约占字宽度的五分之二，中间部分占字宽度的五分之一。

左边窄中右宽

是指字的左部约占字宽的五分之一；中、右两部各占字宽度的五分之二。

3. 上下结构

上下结构是指字由上下两部分纵向排列组成。这些字由于上下两部的部首宽窄和高矮不同，可分为上下基本相等、上高下矮、上矮下高、上窄下宽、上宽下窄、上紧下松等不同的情况。

上下基本相等

是指字的上、下两部各占字高度的二分之一，但上、下宽窄各有不同。

上高下矮

　　是指字的上部占三分之二的高度，下部占三分之一的高度。

上矮下高

　　是指字的上部约占三分之一到四分之一的高度，下部约占三分之二到四分之三的高度。

上窄下宽

　　是指字的上部较窄，下部较宽。

上宽下窄

　　是指字的上部较宽，下部较窄。

上紧下松

　　是指字的上、下两部相同时，一般上紧下松，上小下大。

4. 上中下结构

上中下结构是指字由上中下三部分组成，这些字由于部首的形态不同，可分为上中下基本相等、上下矮中间高、上下大中间小、上中矮下边高等多种情况。

上中下基本相等

是指字的上、中、下三部分各占字的三分之一高度，但宽窄各有不同。

上下矮中间高

是指字的上、下两部较矮，中部略高，但宽窄也有不同。

上下大中间小

是指字的上、下两部或宽或高，中部较矮或小。

上中矮下边高

是指字的上、中两部较矮，约占二分之一高度，下部较高，约占二分之一的高度。

5. 形态变化

学习硬笔行书，如能掌握行书笔画、部首写法，写出重心平稳、笔画呼应、比例适当的行书字，那么，你的硬笔行书基本可以"过得去"了。但是，要想将字写得更美一些，并且有一定的艺术魅力，就应该进一步追求行书的形态变化。形态的变化一般有疏密、俯仰、相背、迎让、参差等几种。

1. 疏密

疏和密是相对的，没有疏便不成密。笔画写得紧凑，字显得谨严、厚重；笔画之间疏朗，字则显得开拓、舒畅。

这个"紧"字写得比较紧密，由于处理得当，使人觉得稳重、端庄又没有闷塞的感觉。

硬笔字的疏密与毛笔字的疏密是有区别的，硬笔的疏与密主要是由汉字本身笔画多少决定的，书写技巧的作用是有限的，这是硬笔字笔画线条粗细较均匀所决定。而毛笔字却不同，其笔画线条粗细变化大，即便是笔画很少的字或部首，只要笔画写粗一些，也能显得紧密；而笔画多的字或部首，笔画写细一点，也可显得疏朗。因此，写硬笔行书在使用"疏密"的原则时，要顺其自然，不要过分追求，该疏的地方一定要写得疏朗些，该密的地方还是要密。否则，字就没精神。

2. 俯仰

俯仰中的"俯"是向下的意思，"仰"是向上的含义。俯仰相对就成了上下呼应的形势。一个字中有彼此俯仰的笔画，字的结构就生动、紧凑。俯仰也是指行书中字体上下两部分

之间的结构关系。其含义包括上部在气势上能盖住下部，下部应有足够的势和力托住上部。这是一般意义的"覆载"；还有一层含义是对比，也就是在一个字中有上下不同的处理，有的下俯，有的上仰，形成对比。

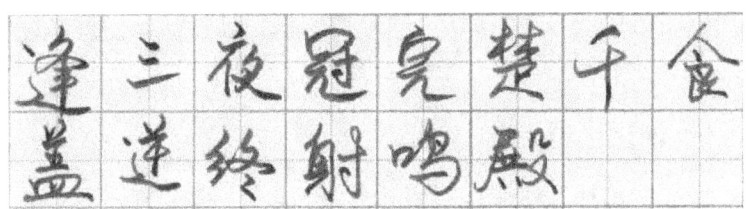

3. 向背

向背分相向和相背两种情况。相向就是在一字内，左右部分的精神向内汇聚在一个共同的方向。相背就是字的神态向左右顾盼。在这种情况下，不能因为左右姿势的背向而失去笔画之间的联系，把字写松散了。要依靠笔势的牵连作用使相背的两部分产生呼应，做到背中有向，分而不散，气势连贯。

4. 合放

合：就是内合，合并，收敛，笔画向中心合抱之势，但不是密集，不是把所有笔画都紧密地写在一起，与疏密关系中的"密"不是一回事。放，是字的姿态要敢于"扩张"，或方、或园、或大、或长，指的是字的整体形态要开放，而不是中

间紧四肢伸。处理好合放关系，主要是字的精神，姿态上要大起大落，有合有放、合中有放、放中有合，在放、合中求得比较，达到和谐。

5. 迎让

迎让可以使一个字成为有机整体。在这个整体中的各个组成部分，有的是字的主要部分，所占的位置和空间要大一些，或者某一笔在一定的场合中成了字的主笔，要适当写得夸张一点。这时，与此相配合的次要部分就应收缩一些，形成迎让的姿态。

6. 参差

参差在书写硬笔行书时，遇有相同的笔画碰在一起时，要采用变换、替代的办法。有时把捺改写成点，或是把撇、捺的形态变化一下，尽量减少雷同的写法。

参差：是指不整齐，意思是打破拘谨、工稳和平板，使笔画大胆收缩、交替变化。笔画与笔画之间、字与字之间、行与行之间都要照顾到这一点。

行书在书写合体字时，忌讳把左右写得一样高，横与横、竖与竖长短一致、方向一致，要尽量使它们相互交错，在变化中求得新的意境。

五. 硬笔行书章法练习

所谓"章法"指的是通篇书法作品的艺术处理方式。

"章"原意是完整的一首歌,引用到书法领域,"章"即指的是完整的一幅书法作品。

硬笔行书的书法格式,常见的有两种:一是横式书写;二是竖式书写。横式实用性强,是现代写法;竖式艺术性强,是传统毛笔字写法。但无论是横式书写,还是竖式书写,都有一个排行方法问题。

1、 硬笔行书的横式书写

硬笔行书横式书写的三条规律

1) 排行平直,字距协调

横写是现代应用最广泛的书写格式。从左到右排列成一条横线,由上到下逐行书写。一种是横有行字有列,即横竖对齐。一种是横有行字无列,行距成规则排列,字距自由调整。

行距多是字高的二分之一。大家采取最多的是后一种,也是最熟悉的。

对于初练者来说,容易出现三个方面的问题:

- 一是字的成行书写。
- 二是字距的疏密不均。
- 三是字与字之间的笔势梗阻,写不快。

通过以下练习,进行纠正,以便尽快掌握。

多进行词组或短句练习，把握左右字之间的笔画联系及呼应关系，逐步养成良好的书写移位习惯，以适应横式书写。字与字不论大小长短，把字的中心点连成一线，可以基本写齐。

例：

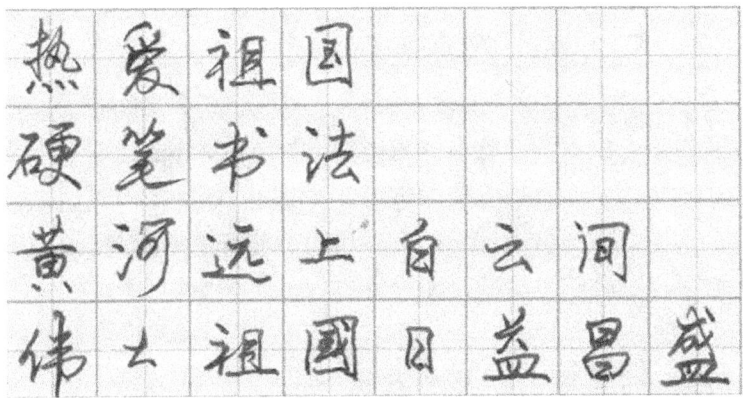

字形要扁方一些，尽可能减少垂直方向较长距离的运笔。纵向笔画写长，必然影响书写速度和每行的行距美感。

将水平方向较长距离的笔画缩短或变形，以方便字距的调整。如竖弯钩、走之儿、正捺等可以改变为挑钩和反捺，这样可以使字距变得紧凑。

2) 笔画简捷，行笔流畅

行书在排行书写时，要充分运用行书用笔的一些特点，在不至于误认的前提下，笔画和结构能简则简。同时要注意字与字之间的笔势连贯，使行笔更加流畅，提高书写速度。

3) 大小相同，行气贯通

行书与楷书不同。楷书在排行书写时，要求字形的大小悬殊不能过大，否则，看上去不协调。行书则不然，字形的大小可随其自然。字形大的，可写大一些；字形小的可写小一些。这样，一行字中，字体大小相间，显得生动活泼，可大大增强行书的整体美感，使行气更加贯通，更加自然。

2、硬笔行书的竖式书写

竖写是传统的毛笔书写格式，每行自上而下排列成一条线，从右向左逐行书写。硬笔书法创作，无论楷、行、篆、隶、草各体，竖式书写比较多见，不仅是显示作者功力和素养的试金石，而且也成为与毛笔书法作品相映成辉的艺术形式。学习硬笔行书，横写、竖写"两手都要硬"都应该作为必修课好好练习。

竖式书写可分为两种

1．竖成行、横有列

具有行行分明，字字得体，整齐明朗的特点，通常是字距较小，行距较大，如较少字数的警句、名言等。

2．竖成行，横无列

具有形式整齐中多变化的特点，每行中字数不一，字距不等，每行首尾尽量取齐，长短不能悬殊，行距或宽或窄，根据个人风格而定。此种格式活泼流动，书写方便，行书、草书作品多数采用。

对字数少的硬笔行书作品，可灵活运用，横竖均可。

六． 硬笔行书的布局方法

1、错落有致

硬笔行书"纵有行，横无列"的书写形式，因每一行的字数不固定，便可以写长；由于行距较宽，横向有一定的伸展余地，便容许写宽。这样，行书在字形结构上就有了上下左右相对自由的创作空间。然而，这样的空间也不能把每个字伸开手脚，毫无顾忌。应该根据每个字的字形特点，互相照顾，统一布置，使这篇中的每个字大小相同、各得其所、收放得体、错落有致、和谐统一。

做到用尺子量，大小悬殊；用眼睛看，却感觉协调舒服。

2、左右挥洒

行书的斜向笔画如撇、捺、提、点、折等向左右挥洒，不仅字的神采可以得到展现，而且行与行之间的错落穿插也是很方便的。

3、上下贯通

"贯通行气"是行书布局谋篇的重要技巧，学习硬笔行书的章法，这是必须掌握的一门过硬本领。

中轴贯气法：即书写前心中要有数，先有一条无形的竖线，每写一个字，都让他的重心落到这条线上，成行后，自然字字不偏。

轮廓贯气法：在一行字形宽窄差异不大的时候，将字的两侧轮廓线基本对齐（个别放纵之笔可以不管）这样可以写出自然的行气。

平衡贯气法：即将字与字之间安排就像杂技演员做"椅子顶"节目表演一样，故意左扭右偏，不搞一线垂直，造成"险情"。但是，这需要高超的平衡能力，要善于左右救正，在整体上仍然是平衡的，从每行字来看，行气也是贯通的。

纵笔贯气法：在一行字中选一个以纵笔为骨干的字，拉长其竖画，在行中形成一道修长、劲力的竖直线条，并以这条笔画为轴，依次书写。它可以起到形象突出，引人注目，贯通行气的作用，使人产生挺直、顺畅的感觉，并且此法用一行之末或通篇之尾，可以补空。

但是，类似这样的修长纵笔不宜太多，否则，通篇字中，满目都是道道儿，显得处处锋芒毕露，过于放纵。

牵丝贯气法：一行字中，字与字之间以牵丝萦带，自然行气贯通。然而绝对不能多用，多用即俗，满纸牵丝萦绕，不分你我，既影响辨识，又破坏美观。

4、 和谐统一
这是把握行书章法的整体要求：

笔画和谐统一

空白和谐统一

风格和谐统一

字体和谐统一

5、 讲究变化，防止雷同
一幅硬笔书法作品中，如果一个字重复出现，应尽可能讲究变化，从字形姿态、笔画长短、角度上有所区别，特别是

字与字之间的距离较近，更要避免出现角度相同的斜向笔画、长度相等的横向笔画和形状相似的连笔牵丝等。这种意识和处理能力的养成，虽然对初学者来说有一定难度，但毕竟是对艺术的一种追求，需要"知难而进"。

6、 虚实相间

硬笔行书中的虚实关系处理，对章法的成功起着重要的作用。所谓"虚实"，就是整篇作品中的有字部分和空白部分。字是黑的，由笔画，占据着空间，是有形的实处；没有字的地方是无形的虚处。写字时留有一定的空白，形成有字部分和无字部分的对比，这就构成了"虚实"关系。如果处理不好这对矛盾，作品就会令欣赏者不舒服。

有初学硬笔行书的人，把落款的字写得与正文差不多大，加上印章更大，也是失败之举。

七. 款识、盖章简介

款识(zhì)

是正文以外的交代文字，书写款识叫落款，盖章也叫"钤印"，它们也是组成作品章法的有机部分，同样不能忽视。

款识有"单款"和"双款"之分。"单款"是书写者的姓、名或字号，或再加上正文出处、书写时间、地点等；"双款"是将书写者和受书者的姓名都写上，书写者的姓名等也叫"下款"，受书者的称谓叫"上款"。另外，字数多的叫"长款"，字数少的叫"穷款"。落款的字体也应注意，一般地说，正文是甲骨、篆书，应加释文，正文写甲骨、篆、隶、楷、行书，落款字体用行书比较适宜，而正文写草书，落款字体或行或草。

落款的几种方法

落款字体应小于正文字体，字数易简不易繁。初学者若无把握，不能熟练控制章法布局，可以"穷款"落之（只写名字或号，一二字即可）。

受书者的姓名一般省略姓氏，加姓者多为单名，如：李丹、王华等。

作者如果需要加写年龄，宜写在下款最后，如：丁苗苗六岁，赵宝卿八十有六等。

受书者男女都可称"同志",按现实称谓呼之落之,"先生"、"女士"、"小姐"均可。时间不一定都按传统天干地支书写,采用公元纪年比较方便。

下款落"题"、"署"者,语气自上而下;一般落款"书"、"录",显得谦虚而恭敬。

落款书写时间时,注意写全,如"乙亥年夏首"、"乙亥年仲夏",略写可写为"乙亥夏",最好不要写成"乙亥年夏"。

书法作品中加盖印章,相传元、明时期就有人开始这样做了。其目的,一是起到标明作者的作用,二是起到给整幅作品"提神"的作用。一两个鲜红的印记,在黑字白纸间可以配合节奏,调整重心,破除平板,稳定平衡构图,在章法上有"画龙点睛"之妙。可见,印章的使用,也要有章法,用得恰到好处,则锦上添花,用得不合适,就画蛇添足。硬笔书法作品同毛笔书法作品一样,使用印章也须讲究,不能随便来。

1. 姓章、名章或姓名章

字号章和斋馆章,用于下款处,一般盖在作者姓名的下面或左边。根据空白大小选用一至两枚印章。姓名章等印章形状多为正方形、长方形(不可过长)、圆形,大小要与落款字协调,略小于落款字形,不能过大。

2. 盖在作品起首右边空白处的印章

叫"引首章"或"行首章",视需要而定,不是必盖不可。其形状可以长方形或椭圆形为宜,印语多是格言、警句、年代等等内容,随人而定。

3. 如盖双印

注意一个印是朱文(白底红字),另一个则要相反,用白文印(红底白字),印面形式有所变化才好。两个印章之间的距离不能过小,也不宜过大,一般留一个到一个半印章的位置较合适。引首章也应略小于姓名章等,以免有头重脚轻之嫌。

4. 印章的风格要与书法风格相协调

至少不能使人产生格格不入之感。如果通篇写的是草书或篆书,姓名章却盖的是简化楷体字实用章,就显得不伦不类了。

5. 印章还有"压脚章"、"腰章"等等

无外乎是根据其所盖的位置而命名的。有不少初学者见到有些硬笔书法上印章较多,于是也效仿盖之,结果,由于不懂规矩和章法,满篇红圈,如天女散花,令人生烦。因此,硬笔行书作品也是最忌讳滥盖无度的。如果不甚明白其中道理,建议先请教专家,或少盖为佳。

常用字例：

才子毛亻女了廷乚匕乚台

丁衷丁巫乂育乚光乚致乚社

乚党乚亢乚光丁周丁加丁韦

言发鱼古马色来果果牙串舌

石午也布去灰农开名火史米

、我乚衣乀风乙艺人合人令

产及丰乎耳少民此至者更禾

角再支立友永良良老足每灸

后龙斤专升万皮年尔坐用东

丸半危世平朱甘未井求互亙

其长亚县币龟乌考严氏卡丢 丢

兔寺可为争隶死肉击尽事之

氵 氵 氵 亻 江 汪 河 浩 沙 池 泽 浩

贝 则 财 贩 购 贴 赔 赐 赠 赂 贱 赠

冫 凉 凍 净 冰 凌 决 冲 凑 减 况 冷

亻亻亻何你传伊伤位修倍

温深港滑

浓泳济油海海涛满清深漠

扌扜括扬抱持拨捞拾挑捞撑

使佟借

倒低促他伍偽价俺倡佛保停

彳 彳 彳 彳 往 行 彼 征 待 徐 很 律

授 打 扛 推 扶 揪 扑 挂

批 拉 抄 捉 指 据 搞 提 挽 振 握 掉

役得徑

终纺线绿组给纱绕绣绳缒

土土土坂垃地场坡坏垃坎坂

讠讲设讫诊诊译诉诉诗诡谚

均块塌堆

培理坑堤塄塔城堍垠境塇坦

口吱吗呼咪咋呢吵唤咬唱咏

诤词谎评

谓谈读语诚诚谋谊说话诸访

工 エ 乙 巧 巧 功 巩 项 攻

喝 喊 吐 唯

吧 啼 哄 哨 啄 啄 啰 唠 嗒 喷 啃 响

矢矣矢知矮矯短矩

歹歺歼殊殖殉

立竝站竭竦端靖

又		自		石
又		自自		石矿
戏		的		研
艰		皎		石专
对		皓		砚
娃		魄		确
观				硬
				硬
		华华		砂
		晔		砰
		桦		砺
		铧		硕

礻	礻		衤	衤		日	日
礼			衬			映	
祝			衫			时	
祖			袄			晖	
福			袢			晓	
社			被			暗	
祥			裙			昨	
视			裤			晴	
禅			袖			曝	
祸			袍			晚	
神			补			旷	
祀			衽			暖	

木	才	权		禾		禾
木	才	艳		禾		禾
柱		桂		和		
板		棍		秒		
杨		挡		秧		
栏		榜		租		
松		棉		称		
桃		棵		科		
枝		相		移		
格		杭		程		
校		样		种		
杯		柜		私		

稿		火	尘	焊
稼		失	尘	钉
秒		尘		钜
利		烂		炒
秽		灿		炼
稀秤		炕		炮
税		炉		爆
稙		炸		烦
秧		烤		烽
积		烧		焕
秋		烟		煌
		焓		燃

饣		月		王	
饼		胀		理	
饭		胆		珍	
饹		胖		玻	
饺		胞		璃	
饰		胎		瑰	
饿		胳		琐	
馒		膝		琪	
馄		脯		玛	
馆		脱		琥	
饥		脂		珊	
馍		脆		塔	

米	米	耒			车	车
米	米	耔			车	车
籽		耕			轧	
粉		耘			轨	
料		耗			转	
粗		耙			轭	
粮		耠			轴	
粘		耥			轿	
粒		耦			轻	
糖		耨			辁	
粧		耖			轩	
糕		耪			辆	

车		牛		舟	舟
转		牛		舟	
较		牡		舠	
轩		牲		舰	
轶		牧		舨	
辑		物		舱	
辗		物		舵	
辖		牾		舫	
输		特		般	
辕		犒		舨	
辐		牦		舨	
轼		牯		船	
轻		牺		舱	

耳		身		革	革
耴		射		勒	
取		躬		鞍	
耻		躲		鞠	
耿		躺		鞭	
聘		躯		鞋	
职		方		靴	
联		旅		靪	
耶		施			
聪		旗			
聊		族			
耽		旋			

舌	舌		忄	忄		惨	
辞			忄	愤			
乱			怙	怯			
甜			恨	快			
辞			悍	性			
敌			惜	怀			
舀			恰	怪			
射			懮	怕			
豹			慢	悦			
貂			懂	惧			
貌			憎	恒			
貓			愧	悦			

女	女		娃			犭	犭
攵	乡		娃			犯	
奴			娘			狡	
奶			姐			狂	
如			妹			狨	
妈			娟			狸	
娇			姚			猿	
妙			婶			猾	
妨			妒			猎	
媚			姑			狃	
妇			妯			狱	
媳			妍			狐	

犭		马	马
狎		驭	骗
猜		驯	骚
猫		驰	驿
狝		驶	骆
狗		驼	骋
狄		骄	骏
狼		骆	驳
猪		骚	驹
猛		骏	骠
独		骑	骗
猩		驴	驱
			骁

足	足		踹			阝	阝
趾			踢			乎	队
跟			跟			队	
跃			蹉			陈	
路			踌			阴	
跨			蹭			阿	
践			跛			阿	
跑			踢			陈	
跳			踪			陆	
跪			跌			除	
蹉			蹋			险	
踩			距			限	

划刻刚创别剔割刷削剜剖剧

刂刂刊列则利到刭卦刿刮刻

邓邛邮邹邻郑都邪部邱那耶

夋 夋		隹 隹		彡 彡
陵		佳		彩
凌		淮		彬
棱		难		影
绫		唯		形
俊		堆		彭
峻		雉		彤
浚		维		杉
骏		惟		
竣		雕		
埈		雄		
羧				

| 鸟鸟鸦鹅鸿鸡鸭 | | 及极级吸汲圾十直支克南索 | | 欠欢欧欣欲款歌欺欤欸欲欤 | |

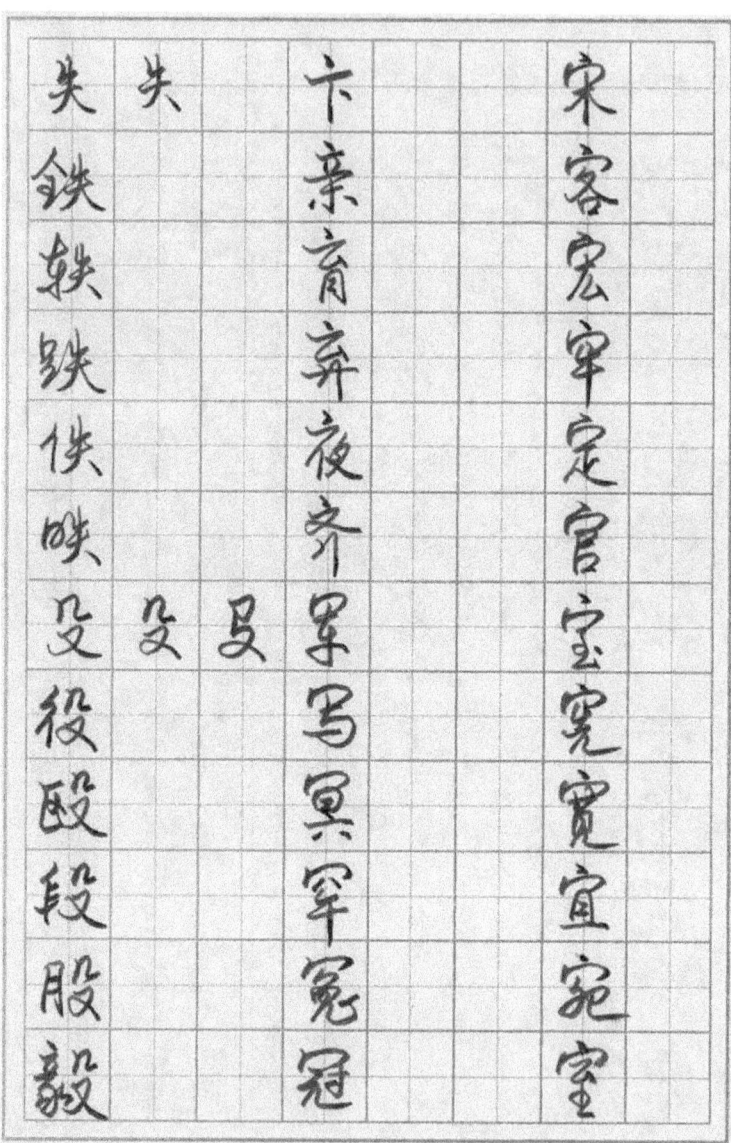

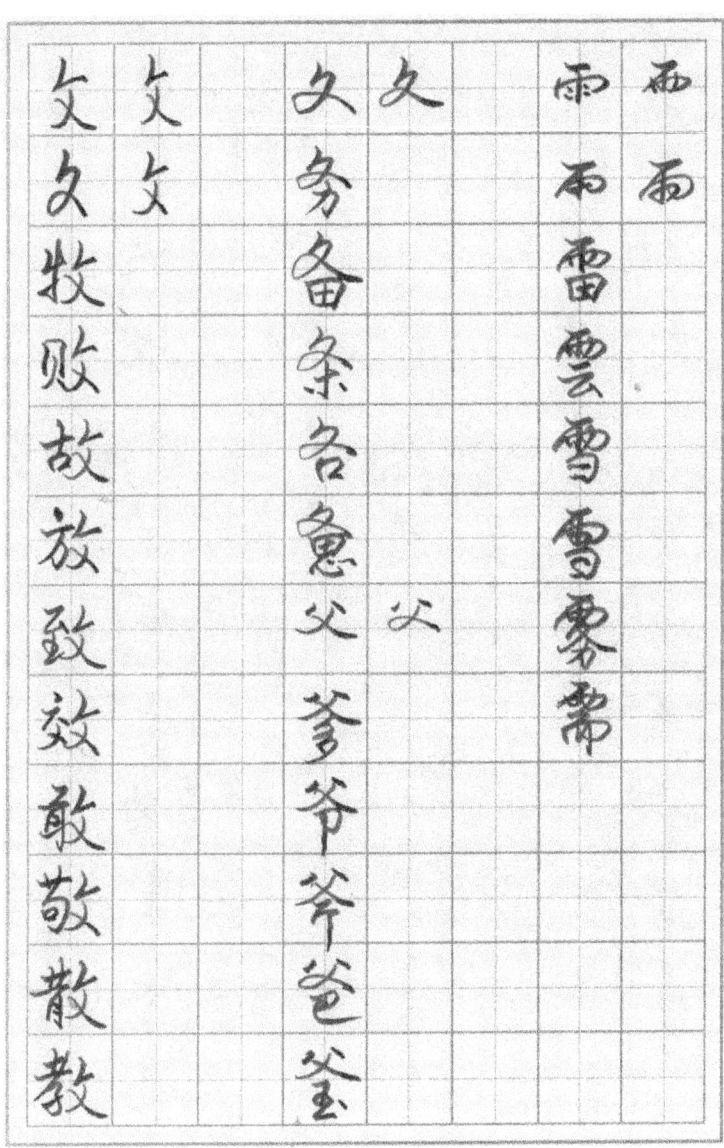

次 次资盗恣咨田男畏界累思異

亦变恋弯李赤山

收 收坚贤紧肾 士声喜壹壺

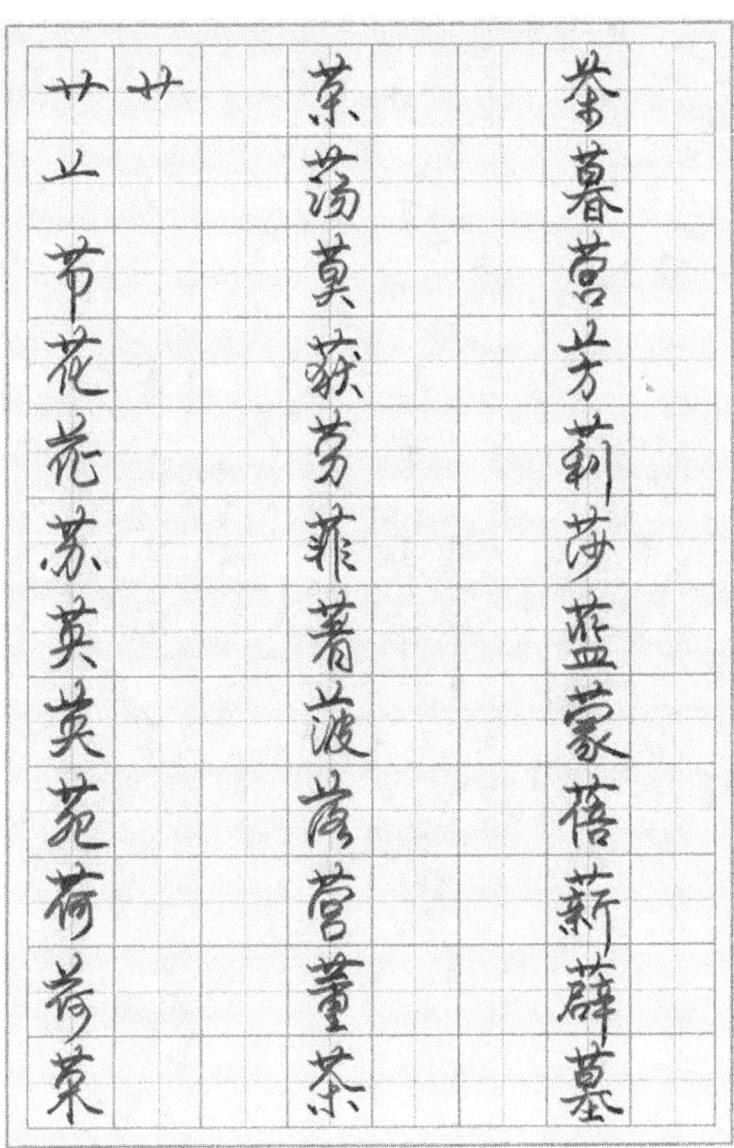

竹 艹

等 筑 笑 答 管 简 算 箩 签 笠 篇 筋 篆

竹 笃 笔 笨 弟 笋 笆 笺 笛 符 筐

蒋 蒜 菊 萨 蒜 葫 莹 药 荤 萝 菜

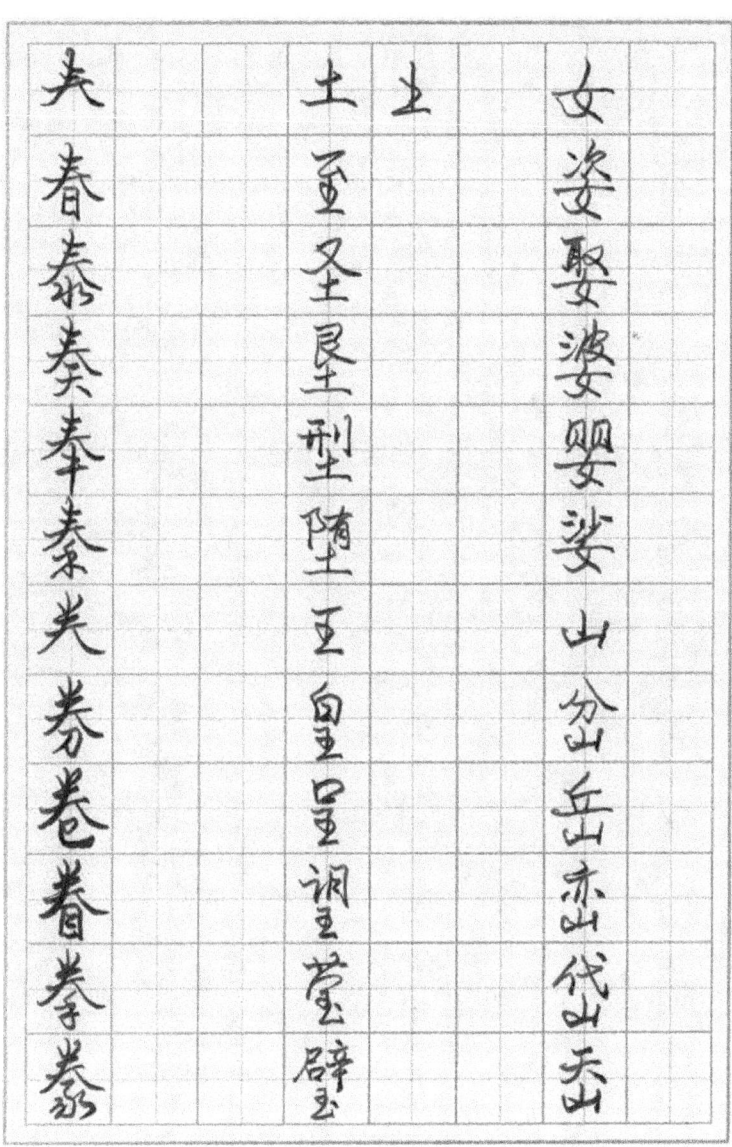

火 灸 炙 烫 焚 煲 示 余 奈 禁 祭 祟

见 觉 览 觉 贝 贪 贸 资 贺 货 贷 览

日 旦 替 曾 智 暂 晋 日 盲 看 瞥 眉 省

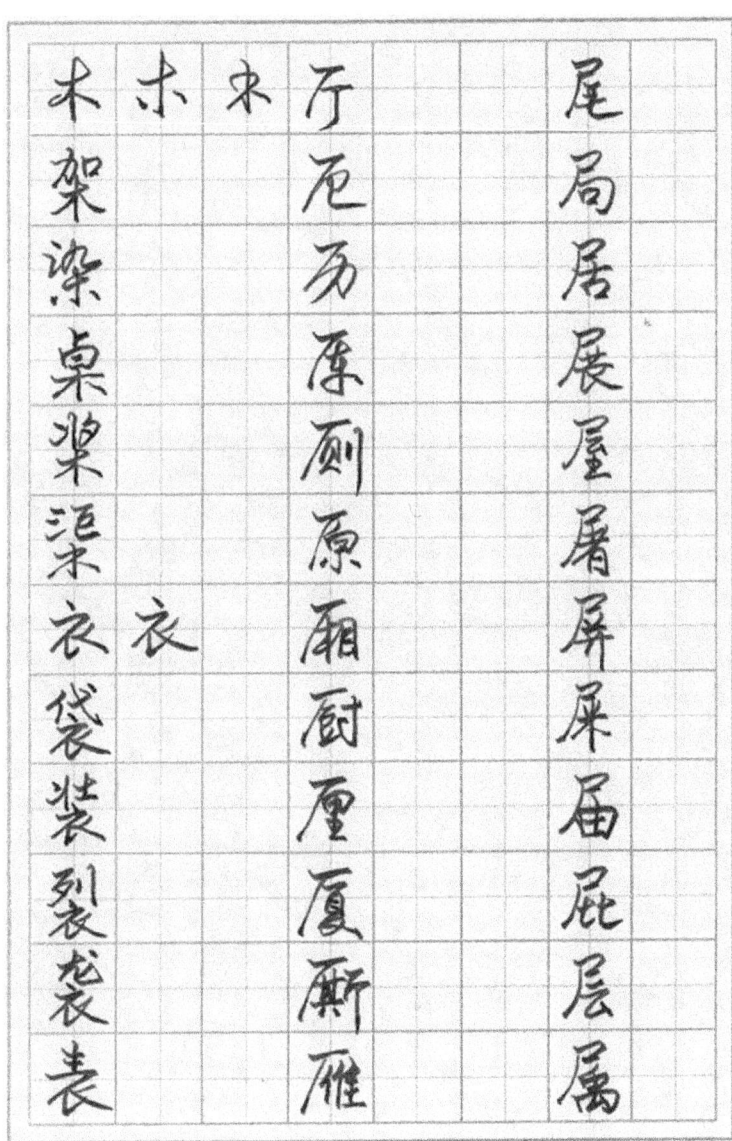

疼痛痠痺癒瘦癱瘓瘧虐虚虐

疼疚疣疯疫疤疥病疾疹疵痔

户启戾肩房扉扁扉扇雇局廖

从	圭		辽
竹	吕		边
羽	父		过
林	昌		达
双	炎		迈
朋	多		迂
弱	众		巡
兢	品		进
皕	森		远
棘	磊		违
競	晶		运
赫	淼		还

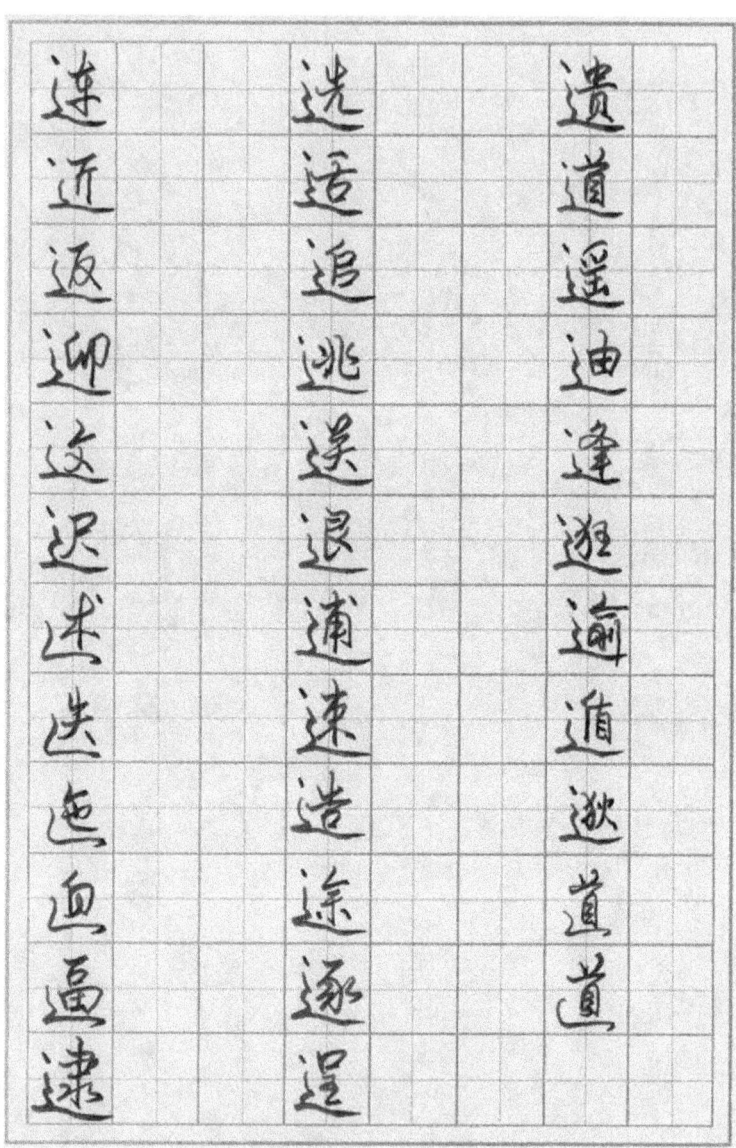

宛苑怨弥称尔玺急莺庸苟岷珉

闪闭问阔闲间阁闻阅闵阃阔

起超赴赶赵越趋赵趣延建延

顾斋端耍埶饶绕幌凯够晁

忠盎裹枭意秒妙整怨丕脚胡

傲昼战助胃盒盖窄酥岳蚯邱

旭武普箕颂飒岚枫鱿鲜鲭鲫

哗骅蝉桦晔街䘙衍翁牟毡朗

萨兽喜崽蒐崔够舞氅琵惑肆

隐total穗馈隤溃楫缉辑渴揭羯

滨缤谤榜磅隘溢溢谐楷借

翠鼻帚翼宴煎蒸鹳葬蔡

慢鳗螺骡璎璆瑠璜横嘈樱

拎诠柃瘊桃跦珠株珠碟 株

儚哆够诤挣狰筝铮如缺罐多

懒		碧			段
濑		魂			缎
操		登			椴
躁		蹬			锻
激		颠			垛
徼		碘			跺
礁		叠			剁
樵		翡			盾
橙		翠			顿
憕		粪			腹
剽		复			覆
缥					馥

钉锋错锦银铬钩钞钟钻铁

锣锅锌锁锯镀钢铲钱锃铝锈

疆债绩喷惊琼就敦郭就缝碗

陈新元13岁时部分获奖作品

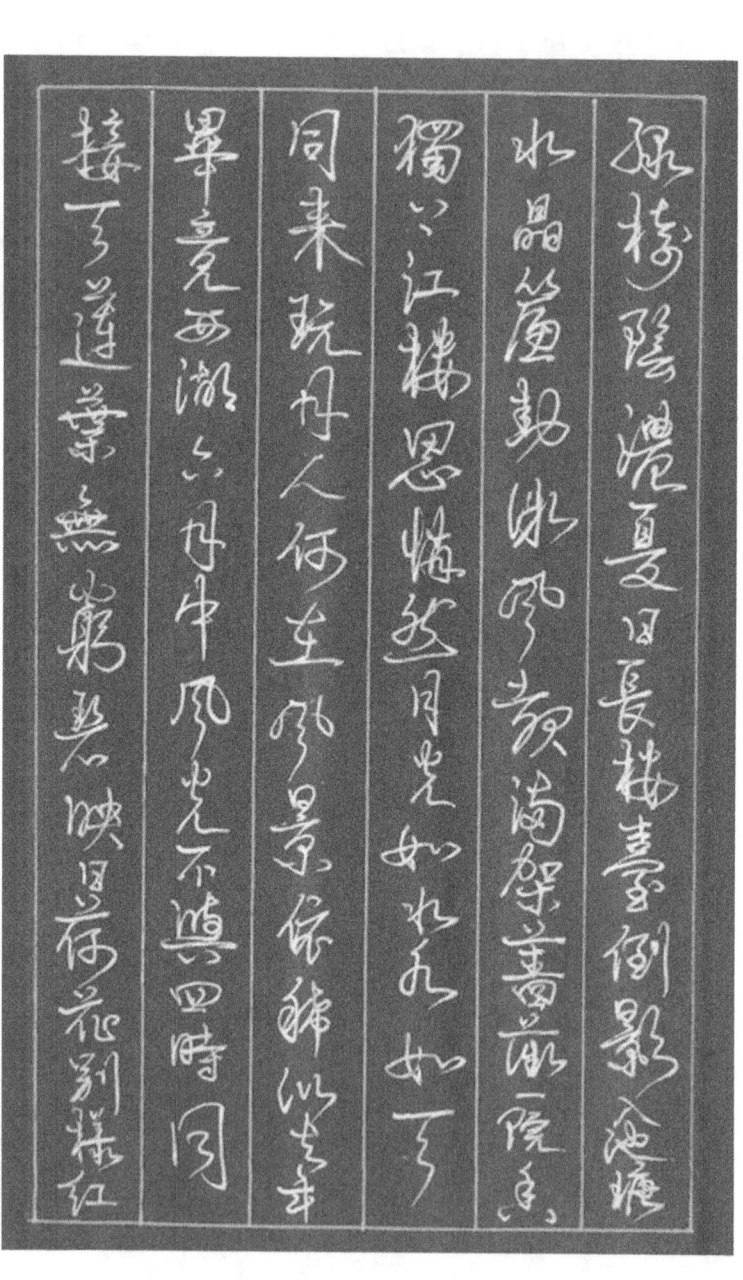

碧玉妆成一树高，万条垂下绿丝绦。
不知细叶谁裁出，二月春风似剪刀。
故人西辞黄鹤楼，烟花三月下扬州。
孤帆远影碧空尽，唯见长江天际流。
湖光秋月两相和，潭面无风镜未磨。
遥望洞庭山水翠，白银盘里一青螺。

清明时节雨纷纷，路上行人欲断魂。
借问酒家何处有，牧童遥指杏花村。

朝辞白帝彩云间，千里江陵一日还。
两岸猿声啼不住，轻舟已过万重山。

寒雨连江夜入吴，平明送客楚山孤。
洛阳亲友如相问，一片冰心在玉壶。

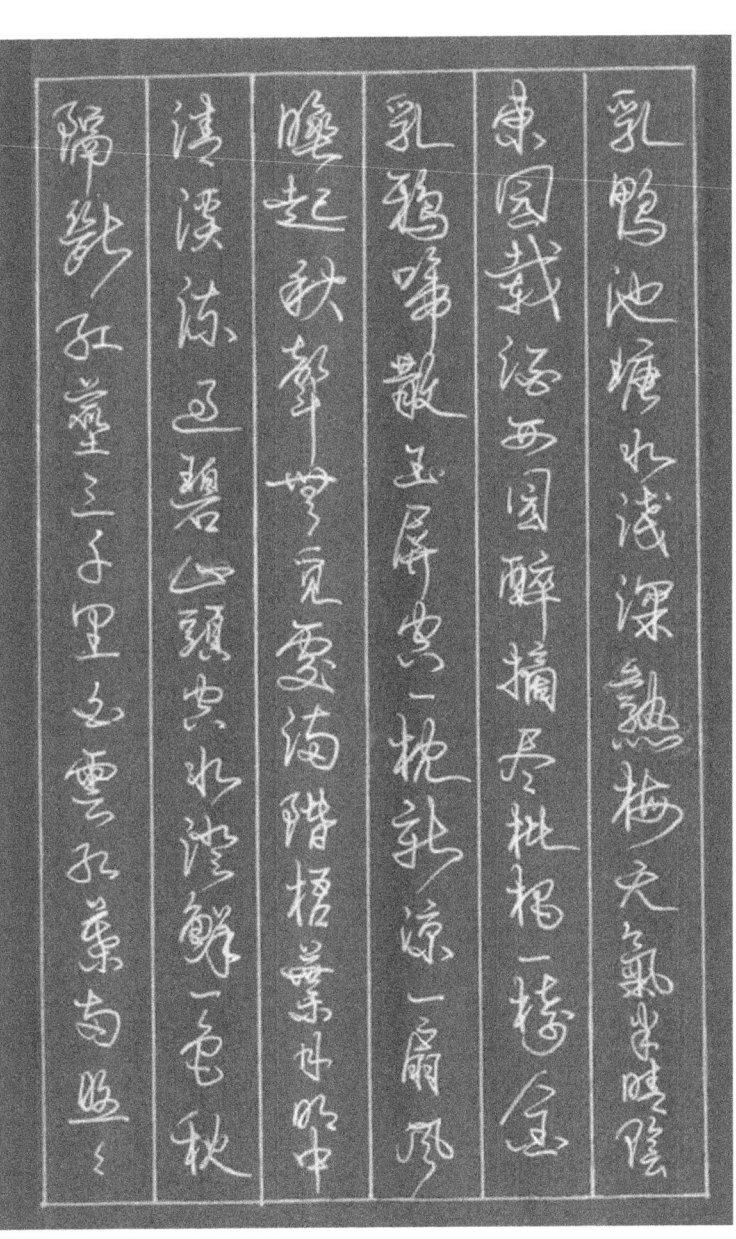

乳鸭池塘水浅深，熟梅天气半晴阴。东园载酒西园醉，摘尽枇杷一树金。

乳鸦啼散玉屏空，一枕新凉一扇风。睡起秋声无觅处，满阶梧叶日明中。

清溪流过碧山头，空水澄鲜一色秋。隔断红尘三十里，白云红叶两悠悠。

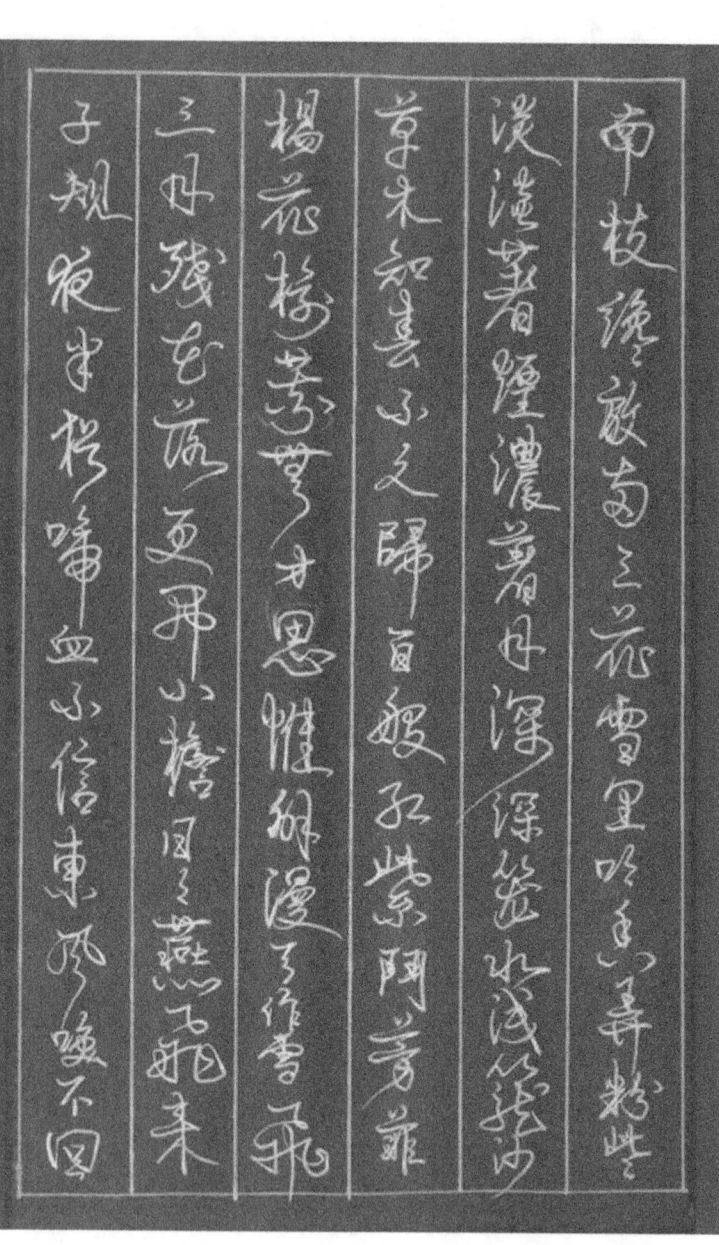

云淡风轻近午天，傍花随柳过前川。
时人不识余心乐，将谓偷闲学少年。

草满池塘水满陂，山衔落日浸寒漪。
牧童归去横牛背，短笛无腔信口吹。

大街小雨润如酥，草色遥看近却无。
最是一年春好处，绝胜烟柳满皇都。

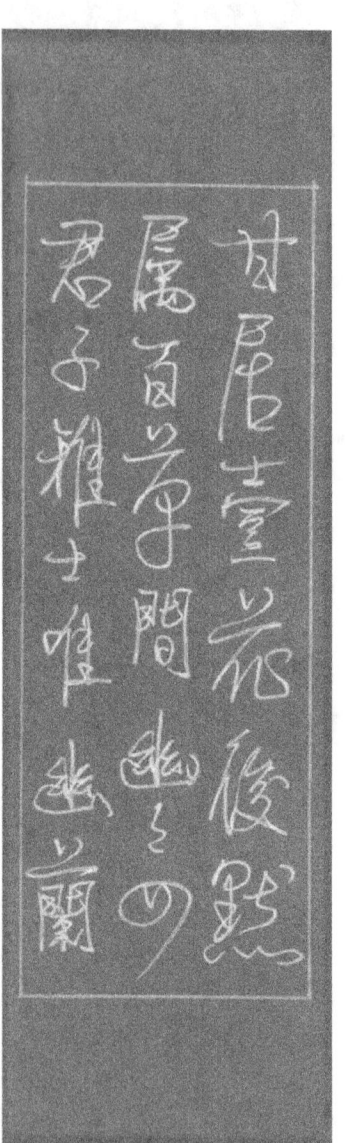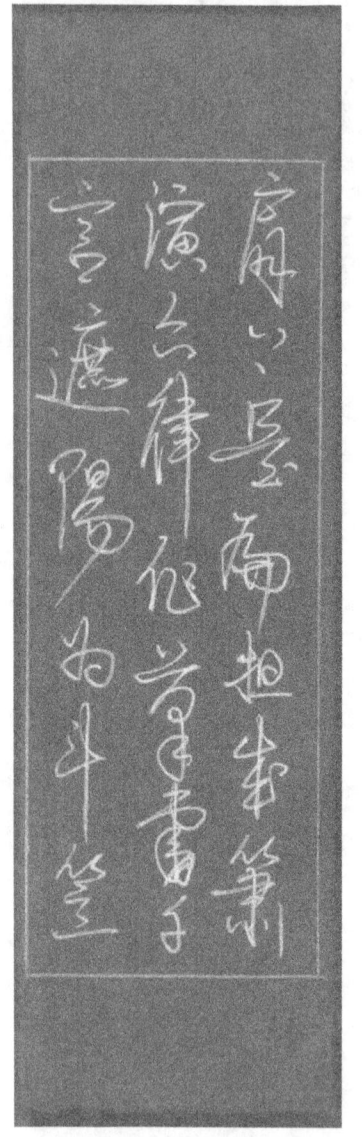

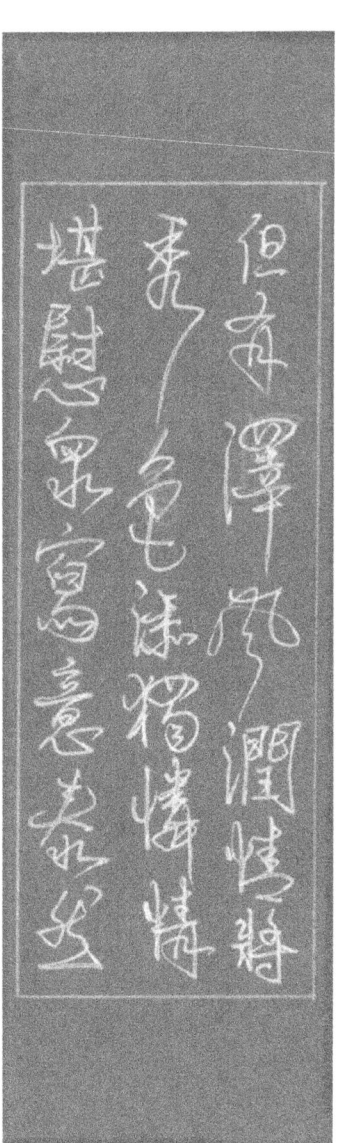 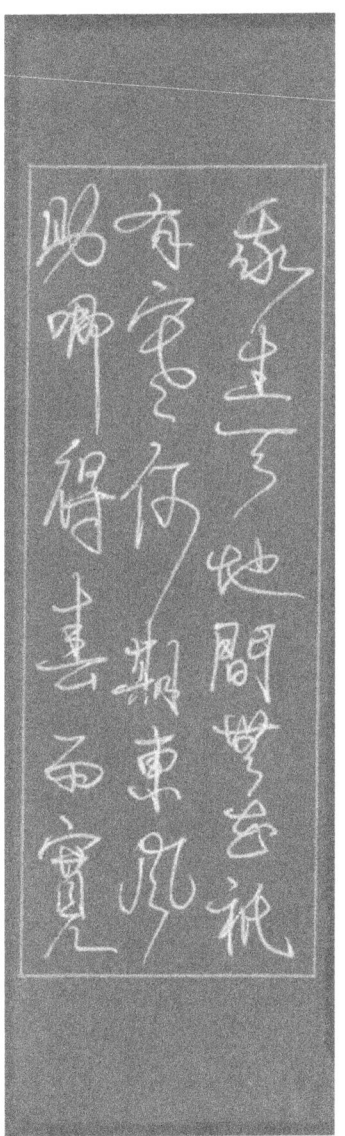

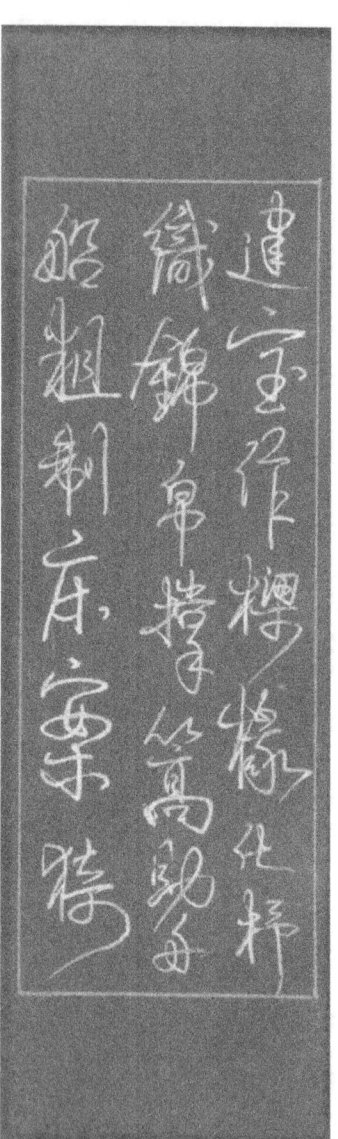
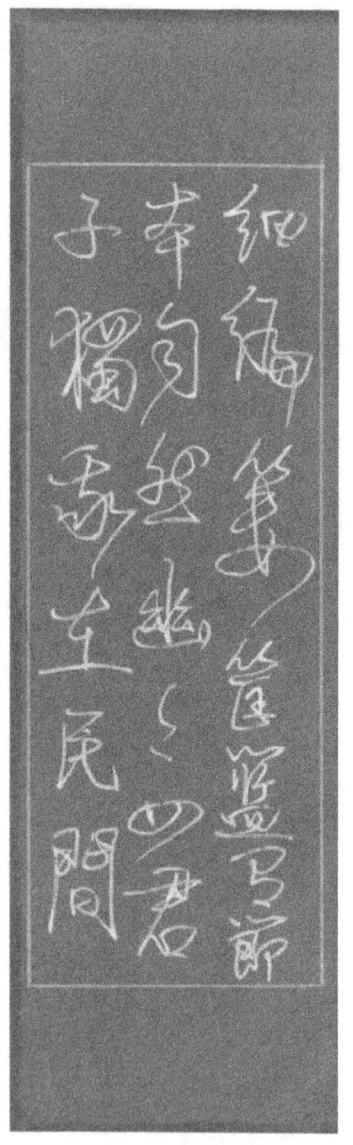

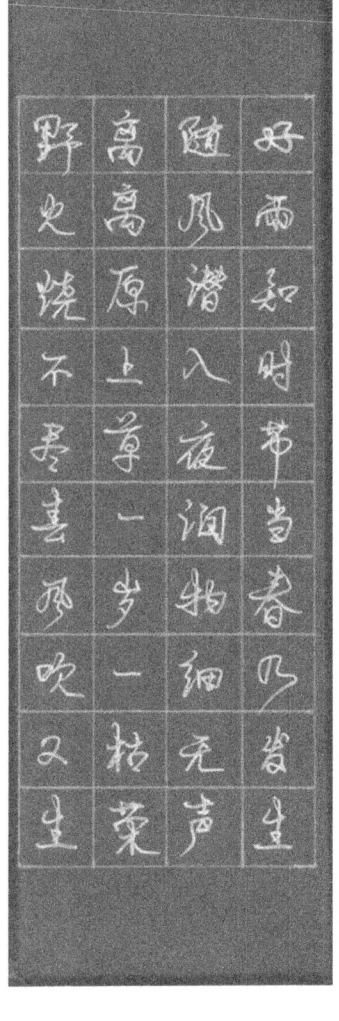 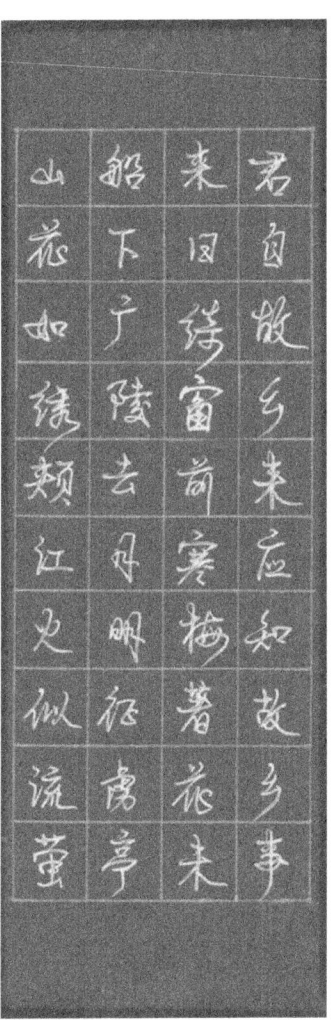

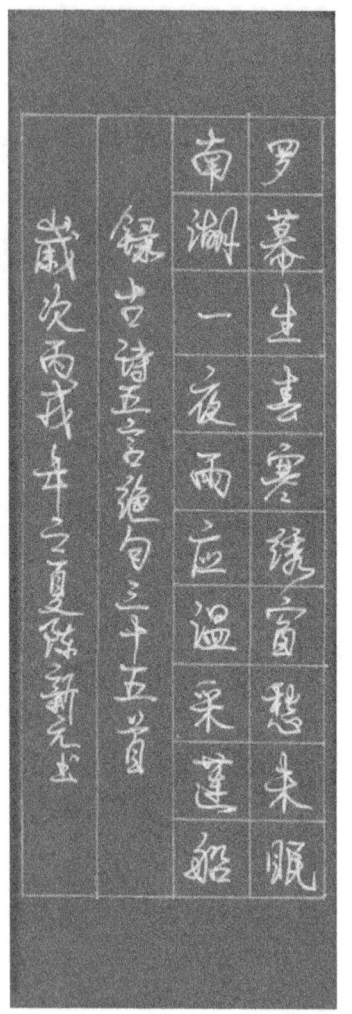

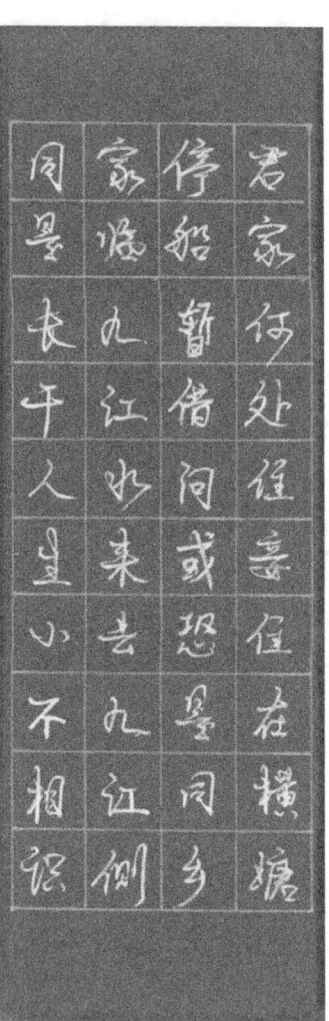

君家何处住　妾住在横塘
停船暂借问　或恐是同乡
家临九江水　来去九江侧
同是长干人　生小不相识

罗幕生春寒　绣窗愁未眠
南湖一夜雨　应湿采莲船

录古诗五言绝句三十五首

岁次丙戌年之夏陈新元书

后记（编者寄语）

同学们：

　　硬笔书法的基础是笔画，也是基本功，大家虽然掌握了硬笔书法的基础理论与写法，但要想使自己写一手漂亮的钢笔字，就要把基础打牢，还要经过不断地练习，俗话说："功到自然成"只要我们每天坚持写一页钢笔字，取人之长，补己之短，吸取百家的优点，化做自己的知识，我相信不久的将来你就会与众不同。

　　祝同学们在欣赏自己的同时让其他人也用羡慕的眼光看你，内在的素质，外在的美会使你成为出类拔萃的好孩子。

<div align="right">2014 年 11 月 19 日</div>

www.ingramcontent.com/pod-product-compliance
Lightning Source LLC
Chambersburg PA
CBHW051705170526
45167CB00002B/540